타이포그래피
송시

타이포그래피
송시

시와
타이포그래피
이야기

김현미
저

지콜론북

이 책의 씨앗은 20년 전으로 거슬러 올라간다. 시각디자인을 공부하고 회사를 다니던 나는 정확히 20년 전에 미국으로 유학을 떠나 대학원 공부를 시작하였다. 그 해 가을에 맞은 첫 학기는 모든 것이 새로운 경험이라서 잊혀지지 않는 기억의 단상들로 가득한데, 그 가운데 타이포그래피라는 시각 언어의 세계를 만나게 된 것은 특별한 경험이었다.

대학원 스튜디오 수업에서 기호학을 통해 언어의 중층적 차원을 인식하게 되고, 문자를 빌려 전달하는 의미의 세계가 타이포그래피를 통해 달라질 수 있음을 경험하게 되었다. 아폴리네르 이래로 미래파, 다다이스트 시인들, 60-70년대 구체시인들에 이르기까지 활자 자체를 재료로 하여 그들의 세계와 메시지를 말하려 한 사람들이 있었음을 알게 되었다. 복도를 오고 가며 마주친 학생들의 전시 작품들도 글자가 수단이 아닌 목적 자체인 미적 경험을 주었다. 공부하고 체험하는 환경 속에 깊게 자리잡은 타이포그래피는 문자로 표현하고 전달하는 다층적인 언어의 세계였다. 시인 파블로 네루다의 〈타이포그래피 송시〉를 알게 된 것도 바로 그 해의 가을이었다.

그로부터 훌쩍 시간이 흘렀고 그 동안 씨앗은 죽지 않고 내가 줄곧 타이포그래피를 가르치는 시간 동안 자라고 있었나 보다. 2013년 타이포그래피 학회 회원전의 주제가 '실험'이었는데 마음속 어딘가에 묻어 두었던 송시가 떠올랐다. 그래서 시가 연극이 되고 무대에 글자들이 등장하여 연기를 하는 듯한 개념의 책을 만들기로 했다. 타이포그래퍼인 나는 활자극의 연출가이자 안무가의 역할을 하였다. 책의 펼침면이 무대가 되어 시의 내용과 감성이 글자체와 배열과 색과 질감과 형태와 여백으로 구현되는 타이포그래피 송시가 그렇게 만들어졌다.

2013년의 작업을 시의 씨앗이 자라 꽃을 피운 것이라 하면, 이 책은 그 열매에 해당된다. 작업의 과정을 기록하고 사용한 글자체들을 중심으로 한 타이포그래피의 역사 이야기를 풀어내면 좋겠다고 생각했다. 네루다는 이 시를 통해 인쇄술의 발명과 출판이 촉진시킨 인류 문명의 발전, 역사를 사는 개개인의 삶에 문자가 끼친 영향을 두루 짚으며 복제력을 가진 문자를 찬양하였다. 시인은 인쇄출판의 역사에 관심과 일가견이 있었던 듯, 한 시대를 대표하고 문화의 한 부분이 되기도 했던 출판사와 글자체들을 언급하기도 하였다. 나 또한 하나의 글자체가 개인의 창조적 산물이자 시대의 산물이라는 관점을 가지고 있어서 그러한 맥락에서 특정 글자체를 중심으로 이를 잉태시킨 시대와 문화, 또 사람을 이야기 하고자 하였다.

타이포그래피는 참 재미있는 분야이다. 디자이너들이 새로운 디자인을 위해 사용하는 글자체들은 어느 특정시대에 누군가에 의해 만들어진 디자인 산물이다. 디자인의 목적과 대상에 따라 어떤 글자체를 사용하는가 하는 것은 디자인의 기능과 형태에 영향을 미치는 중요한 결정 사항이다. 그런 만큼 사용하는 도구에 대한 이해가 깊을수록 디자이너의 디자인 과정과 경험은 더욱 풍부한 것이 될 것이다. 이 책이 수백 년에 걸쳐 우리에게 전해진 타이포그래피의 유산을 좀 더 이해하는데 도움을 줄 수 있다면 좋겠다.

타입 디자인의 거장 매튜 카터는 타이포그래피 역사의 산물인 글자체들은 고물이 아니라 새로운 것을 만들어 내는데 도움을 주는 거름이라 말했다. 이 책에서 다루어진 글자체가, 인물이, 역사적 사실이, 또 어떤 것이, 읽는 이에게 또 다른 씨앗이 되어 그가 관심을 키워나가거나 공부를 하거나 좋은 디자인을 하는 것으로 꽃 피울 수 있기를 바라본다.

김현미

타이포그래피 송시
Visual work

ODE
TO
TYPOGRAPHY

Pablo Neruda

translation and
typography

Hyunmee Kim

Entangled **Gutenberg:**

the house with **spiders** in darkness,

Suddenly,

a letter of gold

e n t e r s t h r o u g h

t h e w i n d o w .

Thus printing was born...

얽어메어진 구텐베르그:

어둠 속, 거미들로 가득한 집,

갑자기, 황금글자가 창을 통해 들어온다.

이렇게 하여 인쇄술이 태어났다...

I
NI
ONI
DONI
ODONI
BODONI

Letters,

long, severe, vertical,

made of pure line,

erect like a ship's mast in the middle

of

the page's sea of confusion and

turbulence;

algebraic Bodoni,

upright letters,

trim as whippets

subjected to the white rectangle of

geometry;

혼돈과 격동의 책장이라는
바다 한가운데에
선박의 돛대처럼 꼿꼿이 선,
순수한 선으로 만들어진,
길고, 엄격한, 수직의 글자들,
수학적인 보도니,
기하의 하얀 직사각형에 맞추어진
털이 잘 손질된 휘펫[1]처럼
곧은 글자들,

1 날렵한 모습의 빠른 주력을 가진 경주견

Elzevirian vowels
stamped in the
minute steel of the
printshop
by the water,
in Flanders, in the
channeled North
ciphers
of the anchor;

플랑드르의 물가에 있는
인쇄소의

Elzevian vowels
stamped in the
minute steel of the
printshop
by the water,
in Flanders, in the
channeled North
ciphers
of the anchor;

극미한 금속으로 찍혀진
엘제비르² 모음자들;

2 17,18세기에 명성있던 네델란드의 출판家, 이 출판사에서 나온 책과 타이포그래피 스타일

characters of Aldus,
firm as the marine
stature of Venice,

V f

in whose mother waters,
like a leaning sail,
navigates the cursive
curving the alphabet:
the air of the oceanic
discoverers
slanted forever,
the profile of writing.

베니스의 바다의 위상만큼 견고한
　　알두스의 글자들은,
　　　　자국 의　바 다 에　기 대 는　돛 처 럼

　　　　　　　필 기 체　알 파 벳 의　곡 선 부 를　항 해 한 다 :

~~~~~~~~~~~~~~~~~~~~~~~~~~~~~~~~~~~~~~~~~~~~~~~~~~~~~~~~~~~~~~~~~~~~~~~~~~~~~~~~~~~~~~~~~~~~
~~~~~~~~~~~~~~~~~~~~~~~~~~~~~~~~~~~~~~~~~~~~~~~~~~~~~~~~~~~~~~~~~~~~~~~~~~~~~~~~~~~~~~~~~~~~~

　　　　대 양 의　발 견 자 들 의　느 낌 이
　　　　비 스 듬 한
　　　　　　　글 의　옆　모 습 에　영 원 히　담 겨 .

From medieval hands to your eye
advanced this N,
this double 8 this J,
this r of rey and rocio.
There they were wrought,
much as teeth, nails,
metallic hammers of language:
they beat each letter, erected it,
a small black statue on the whiteness,
a petal or a starry foot of thought
taking the form of a mighty river,
finding its way to the sea of nations
with the entire alphabet
illuminating the estuary.

중세인의 손에서 당신의 눈앞에
이 대문자 N이,
이 이층짜리 8, 이 J가
그리고 rey와 rocio[3]의 소문자 r이
발전해왔다.
그곳에서 그들은 만들어졌다,
이로, 손톱으로,
언어의 금속 망치들로서:
그 망치들이 각 글자를 두드리고,
바로 세우고,
흰 지면에 작은 검정 동상을 세웠다,
꽃잎 또는 별처럼 반짝이는
생각의 발이
위대한 강의 형태로
바다로 나아가고
온 알파벳이 강어귀를 비춘다.

3 스페인의 남녀이름

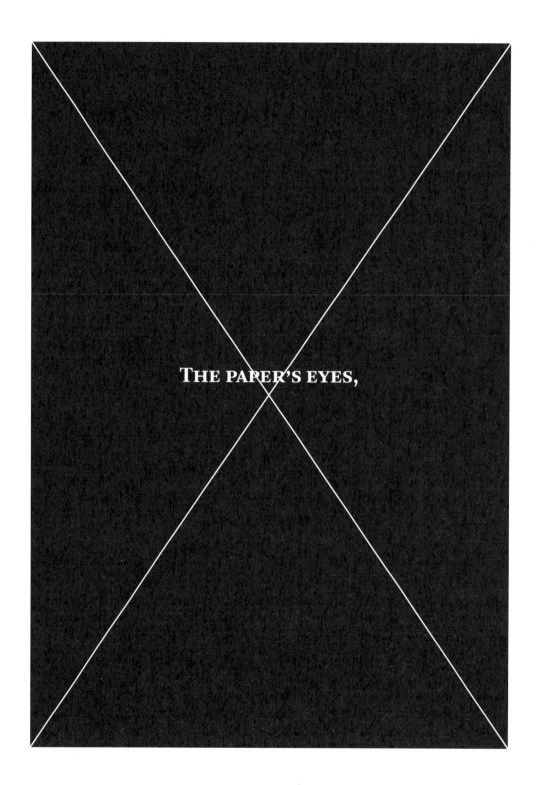

EYES WHICH LOOKED
종이의 눈,
AT MEN SEEKING THEIR
축적된 보물을
GIFTS,
확장하며,
THEIR HISTORY, THEIR
자신의 재능과
LOVES;
역사와
EXTENDING THE
사랑을 찾는
ACCUMULATED
사람들을
TREASURE;
쳐다본 눈;
SUDDENLY SPREADING
갑자기 테이블 위에
THE SLOWNESS OF
한 팩의
WISDOM
카드처럼
ON THE TABLE LIKE A
느린 지혜를
DECK OF CARDS.
펼친다.

All the
secret
humus of
the ages,
song,
memory,
revolt,
blind parable,
suddenly were
fecundity,
granary,
letters,

letters
*that traveled
and kindled,*
letters
*that sailed
and conquered,*
letters
*that awakened
and climbed,*
letters
*dove-shaped
that flew,*
letters
*scarlet on
the snow,*

punctuation,
roads, building of
letters.

/////////////

모든 은밀한 인류의
부엽토가-
노래, 기억, 저항,
눈 먼 우화-
어느새 비옥한,
생식력 있는 글자가 되었다.
여행하고 불을 붙인 글자,
항해하고 정복한 글자,
일깨우고 등반한 글자,
눈 위의 붉은 글자,
글자의 구두점, 길, 빌딩.

YET, WHEN WRITING DISPLAYS ITS ROSE GARDENS AND THE LETTER ITS ESSENTIAL CULTIVATION, WHEN YOU READ THE OLD AND THE NEW WORDS, THE TRUTHS AND THE EXPLORATIONS,

I BEG A THOUGHT

그러나, 글이 장미정원을 보여줄때

글자는 그 글의 필수 경작물이고,

당신이 옛 글이나 새 글이나, 진리나 탐험의 글을 읽을 때,

그 글을 보이게 만든 사람을 한 번 생각해 주길 바란다.

언어의 파도 위에서 책 속의 바람과 물거품과

그림자와 별들을 배열하는 비행조종사와 같은,

램프 옆 라이노피스트를.

FOR
THE ONE
WHO
SETS TYPE,

**FOR THE
LINOTYPIST
WITH HIS LAMP
LIKE A PILOT
OVER THE
WAVES OF
LANGUAGE
ORDERING
WINDS AND
FOAM, SHADOW
AND STARS
IN THE BOOK: MAN AND
STEEL ONCE MORE UNITED
AGAINST THE NOCTURNAL
WING OF MYSTERY, SAILING,
RESEARCHING, COMPOSING.**

Typography, let me celebrate you in the purity of your pure profiles,

in the vessel of the letter 그릇같은 글자 O를,

in the Q, of Quevedo, 케베도[4]의 Q를,

in the lily multiplied of the of victory,
승리의 V의 복잡하게 얽힌 백합을,

in the with its thunderbolt face, 벼락같은 얼굴을 한 Z를,

4 케베도 비예가스(1580–
1645), 스페인의 시인이자
정치인

타 이 포 그 래 피 , 너 를 찬 양 하 자 네 모 습 의 순 수 함 을 ,

in the fresh flower vase of the 꽃병같은 Y를,

(how can my poetry pass before that letter and not feel the ancient shiver of the dying sage?)
(어떻게 내 시가 그 글자를 지나치며 죽어가는 현자의 태고의 떨림을 느끼지 않을 수 있겠는가?)

in the escalated to climb to heaven, 천국까지 오르기 위해 뻗친 E를,

in the near-orange **P.** 오렌지 같이 가까운 P를.

27

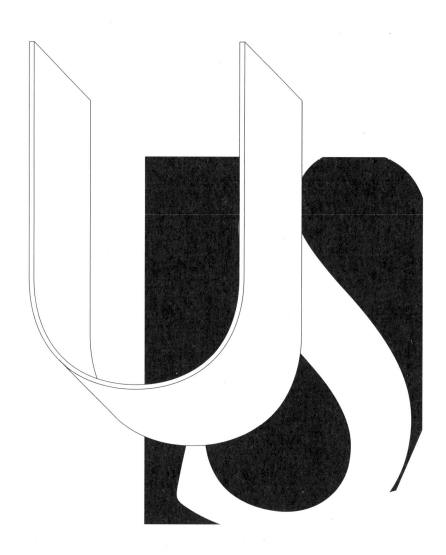

타이포그래피 송시 Visual work

사랑,

Love,

나는 당신의 머리카락의

I love the letters of your

글자들을 사랑한다.

hair,

당신 얼굴의 U를,

the U of your look,

당신 몸매의 S를.

the S of your figure.

My love,

내 사랑,

your hair surrounds me

당신의 머리카락이

as jungle or dictionary

그 아낌없는 붉은 언어로

with its profused red

나를

language.

정글이나 사전처럼

둘러싼다.

In everything

in the wake of the worm, one reads

in the rose, one reads

the roots are filled with letters

twisted by the dampness of the forest

and in the heavens of Isla Negra

in the night I read

read in the coast's cold firmament

intense, diaphanous with beauty, unfurled

with capital and lower case stars

and exclamation points of frozen diamonds.

모든 것에서,

벌레의 깨어남에서 우리는 읽고,

장미에서, 뿌리가 숲의 습기로 뒤틀려진

글자들로 가득함을 읽고,

이슬라 네그라[5]의 천국을,

밤을, 읽는다.

아름다움으로 속이 훤히 비치는,

대 소문자의 별들과

얼어붙은 다이아몬드의

감탄 부호들이 펼쳐진,

강렬하고 차가운 해변의

창공을 읽는다.

5 파블로 네루다가 살았던
칠레의 해안지역

CLANDESTINE
FLYER

SECRET
HEART

HE
BECAME
ANOTHER AND
ANOTHER
WAS
HIS WORD

Yet the letter was not
beauty alone,
but life,
peace for the soldier;
it went down to the solitudes
of the mine,
and the miner read
the hard and
clandestine flyer,
hid it in the folds of the secret
heart and above,
on earth he became another
and another was his word.

그러나 글자는 아름다운 것만이
아니라 생명이었다.
군인에게는 평화였다;
글자는 광산의 외로운
사람들에게 왔고
광부는 어렵고 은밀한
전단지를 읽었으며
마음 깊은 곳에 그것을 숨겼다.
그리고,
세상에서 그는
다른 사람이 되었다.
다른 사람이 그의 말이었다.

Typography,

I am only a poet

and you are the flowery play of reason,

the movement of the chess bishops of intelligence.

You rest neither at night nor in winter,

you circulate in the veins of our anatomy

and if you do sleep or fly away

during the night

or strike or fatigue or breakage of linotype,

you descend anew to the book or newspaper

like a cloud or birds to their nest.

You return to the system,

to the inevitable order of intelligence.

타이포그래피,
나는 오직 시인이고
너는 사유의 현란한 놀이,
영리한 체스 비숍의 움직임.
너는 밤에도 겨울에도
쉬지 않고
우리 몸의 정맥을 순환한다.
그리고 만약 네가 밤에
잠들거나 날아가 버리거나
또는 파업하거나 피곤하거나
라이노타입이 파손되면
너는 새롭게 책이나
신문으로 내려온다.
마치 구름이나 새들이 둥지에
내려오듯 너는
필연적인 지성의 질서의
체계로 돌아온다.

I LOVE YOU,
AND IN YOU
I GATHER
NOT ONLY
THOUGHT
AND COMBAT,
BUT YOUR
DRESS SENSES AND SOUNDS
:

LETTERS OF
ALL THAT
LIVES AND
DIES,
LETTERS OF
LIGHT,
OFF MOON,
OF SILENCE OF WATER
,

LIKE
PRECISE RAIN ALONG MY WAY.

CONTINUE TO FALL

LETTERS!

<div style="display: flex;">

A
OF GLORIOUS AVENA,
T
OF TRIGO AND TORRE
AND
M
LIKE YOUR NAME
OF

M

A

N

Z

A

N

A

.

글자들!
내가 가는 길을 따라 정확히 내리는 비처럼
끊임없이 내려온다.

살고 죽는 모든 것의 글자들,

빛의, 달 너머의, 침묵의, 물의 글자들,

나는 너를 사랑한다.

그리고 네 속에서

나는 생각과 전투만 모으는 것이 아니라

너의 옷, 감각 그리고 소리를 모은다:

영광의 귀리[6]의 A,

밀과 탑의 T

그리고 너의 이름 manzana의 M과 같이.

</div>

6 수천 년 동안 인간과 생명체에 식량이 되어준 작물

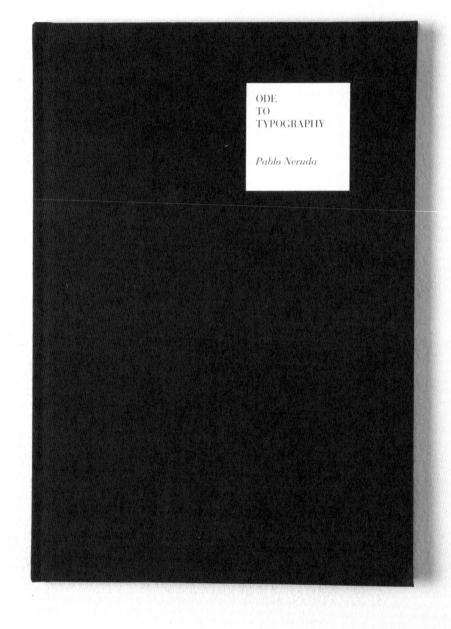

타이포그래피 송시

writing

조우

Encounter

‘타이포그래피 송시Ode to Typography’를 처음 접하게 된 것은 리
즈디Rhode Island School of Design 유학시절이었다. 2년 마다 열리는 그래픽 디자인
학부 과정의 한 전시회에서 여백이 아름다운 책 디자인들이 시선을 끌었다.
그곳에서 ‘Ode to Typography’를 텍스트로 하여 이미지와 타이포그래피의
흥미로운 결합을 탐구한 3학년 타이포그래피 수업 과정의 결과물을 볼 수
있었다. 타이포그래피 자체를 주제로 한 시가 있다는 것이 나에게는 보물을
발견한 듯했고 그곳에서 알게 된 파블로 네루다Pable Neruda, 1904-1973라는 시인
의 이름과 함께 마음속에 담아 두게 되었다.

당시에 시작된 내 논문의 주제는 ‘시각언어의 시적詩的 가능
성’으로 문학 형식으로서의 시로부터 출발하여 사진 이미지, 소리, 공간 등
다른 언어를 통한 경험에서 시적 경험이라는 것의 본질이 무엇인가를 탐구
하고 있었다. 마지막 학기를 남겨놓은 겨울방학에 지도교수였던 톰 오커스
Tom Ockerse 교수님은 “네가 보면 좋을 영화가 있다”며 권해주셨다. 영화 〈일
포스티노Il Postino〉는 그렇게 만나게 되었다. 그 영화는 마음속에 이름을 기억
해 두었던 시인 파블로 네루다를 소재로 한 영화였다.

파블로 네루다는 노벨상 수상에 빛나는 칠레의 시인이자 현
실 정치에 적극적으로 참여한 사회주의 정치가였다. 그가 가진 사회주의적
정치성향과 대중에게 미치는 영향력을 두려워한 칠레의 권력부로 인해 그
는 많은 세월을 망명생활로 보냈는데, 그 가운데 1년간을 이탈리아 카프리
섬에 있는 지인의 별장에서 보낸 적이 있었다. 영화 〈일 포스티노〉는 칠레

의 작가 안토니오 스카르메타^{Antonio Skarmeta}가 네루다의 망명생활을 소재로
한 소설, 『네루다의 우편배달부^{Ardiente Paciencia: El Cartero de Neruda}』를 영화화한 것
이었다.

영화의 줄거리는 다음과 같다. 주인공 '마리오'는 어부인 아
버지처럼 사는 것을 거부하는 백수 청년이다. 이들이 사는 작은 섬에 네루
다가 체류하게 되었는데, 네루다의 유명세로 인해 우편물이 급증하게 되었
고 마리오는 네루다만의 우편배달부로 일을 하게 되었다. 마리오는 시인 네
루다와의 잦은 대면을 통해 '은유^{Metaphor}'에 대해 배우고 세상을 보는 새로
운 시각에 눈을 떠가며 시인과 친구가 되어 갔다. 마리오는 유명인사와 친
구가 된 것과 네루다가 쓴 사랑의 시를 도용한 덕택에 자신이 흠모하던 마
을의 미녀 베아트리체와 결혼을 하게 된다. 네루다를 통해 시를 배운 마리
오는 후일에 소외된 어촌의 힘 없는 사람들을 대변하는 시인이 되었는데,
대규모 노동자 집회에서 민중을 위한 시를 낭독하던 중 집회를 무력으로 해
산하려는 집단의 희생자가 되어 세상을 뜨고 만다.

당시 시적 표현에 대해 탐구하던 나에게 〈일 포스티노〉가
남긴 인상적인 장면이 있었다. 그것은 망명생활을 마치고 모국 칠레로 돌
아간 후, 섬 생활을 그리워하던 네루다를 위해 마리오가 섬의 소리를 녹
음하는 장면이었다. 투박한 마이크와 녹음기로 '벼랑 끝에서 부는 바람소
리', '성당의 종소리', '고기잡이 배에 부딪치는 파도소리', 심지어 '밤하
늘의 별소리'를 녹음하던 장면은 '온 세상은 다 무언가의 은유^{The whole world}
^{is the metaphor for something else.}'라는 영화 속의 메시지를 경험하게 하는 하나의
'영상 시'였다. 눈물이 핑 돌 정도로 고양된 기분은 시적 경험의 보상이었
고 모든 형태의 시는 세상의 불변하는 진리를 가리긴나는 시의 본질을 느
낄 수 있었다.

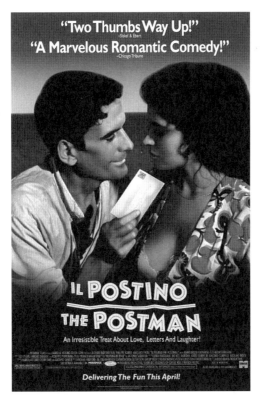

영화 〈일 포스티노〉 포스터
/ 1994

 이 영화와 만난 지 이십여 년의 세월이 흘렀고 '타이포그래피 송시'를 이해하는데, 그간 쌓인 타이포그래피에 대한 지식이 많은 도움이 되었다. 하지만 시 속에 녹아 있는, 시를 배움으로써 송두리째 바뀌게 된 인생이나 당시의 시대와 정치적 상황이라는 배경으로부터 자유롭지 않은 개인의 운명이 와 닿게 된 것은, 바로 오래 전 〈일 포스티노〉로부터 받았던 감동이 끌어올려졌기 때문이다.

시

Ode to
Typography

'송시頌詩·Ode'는 인물이나 사건, 자연 등을 감성적이고 지적知的으로 예찬하기 위해 섬세하게 조직하는 시의 형식이다. 네루다는 일상의 평범한 사물에 관한 송시들을 많이 남겼는데 '타이포그래피 송시'가 그 중의 하나이다.[7]

이 '타이포그래피 송시'는 구텐베르크의 활자 발명으로부터 시작하여 타이포그래피와 인쇄술이 발전했던 유럽 문화권의 상징적 글자체들을 하나 하나 조명할 정도로 타이포그래피의 역사에 정통하다. 르네상스 베니스의 알도 마누치오Aldus Manutius, 1449-1515 출판사에서 제작된 글자체, 이들이 고안한 이탤릭이라는 비스듬한 글자체 형식, 17-18세기에 융성했던 네덜란드의 출판가문 엘제비르Elzevir에서 주로 사용하던 글자체, 뒤따라 등장한 수직적이고 수학적 비례의 아름다움을 가진 이탈리아의 보도니 글자체까지 시대와 양식을 가르는 중요한 글자체들이 시에 등장한다. 그런가 하면 시점視點을 달리하여 활자꼴이 규정해주는 알파벳 글자의 모양 하나, 심지어 문장부호의 점 형태에까지 개별적이고 섬세한 시선을 보내기도 한다.

타이포그래피가 촉발시킨 인류 문명사적 의미에 대해서는 다음의 표현이 잘 함축하고 있다.

모든 은밀한 인류의 부엽토[8] 가-
노래, 기억, 저항, 눈 먼 우화-
어느새 비옥한,
생식력 있는 글자가 되었다.

7. 'Oda do Typografii', The Elementary Odes of Pablo Neruda, Translated by Carlos Lozano(Las Americas Publishing and Cypress book, 1961), 원서에 실린 시를 한글로 졸역함

8. 풀이나 낙엽 따위가 썩어서 된 흙

"하나의 생각이 위대한 강의 형태로, 바다로 나아가고 온 알 파벳이 강어귀를 비춘다"는 표현에서도 지식의 축적과 발전이 활자의 발명 과 인쇄술에 힘입어 가능하게 되었다는 것을 말하려 함을 알 수 있다. 이렇 듯 타이포그래피가 인류에 미친 영향을 거시적으로 그리다가 마치 확대경 을 들고 비추는 것 같이 활자화된 정보가 광산의 광부와 같은 힘없는 개인 들의 삶을 어떻게 변화시켰는지를 묘사하고 있다.

글자는 광산의 외로운 사람들에게 왔고
광부는 어렵게 쓰인 은밀한
전단지를 읽었으며
마음 깊은 곳에 그것을 숨겼다.
그리고, 세상에서 그는
다른 사람이 되었다.
다른 사람이 그의 말이었다.

이 부분은 어촌의 무능하기만 했던 한 청년이 시를 알게 되 고 쓰게 되면서 힘이 없는 노동자들을 대변하는 시인으로 변신하게 된, 영 화 〈일 포스티노〉의 마리오가 떠올려지는 대목이기도 하다.

타이포그래피 송시는 타이포그래피의 역사와 형태에 대해 서, 또 그것이 끼친 영향과 역사에 대해 논하면서 타이포그래피를 통해 이 모든 것을 구현해 낸 사람들, 즉 '타이포그래퍼'에 대한 조명을 잊지 않는다. 글자 Q의 모양에 주목하게 하면서 16-17세기 스페인의 시인이자 정치인이 었던 케베도Quevedo Villegas, 1580-1645의 이름을 등장시키는데, 화가가 본인의 초 상을 그림 한 부분에 그려 넣듯 시인이면서 정치인이기도 했던 네루다 본인 의 모습을 투영한 것은 아닐까 생각해본다.

시각적
해석 지침

Guideline for
the visual interpretation

ON
DON
ODON
BODON

타이포그래피 송시는 인류가 활자를 발명하고 소리가, 문자가 활자의 생명력을 얻게 되면서 편승하고 향유하게 된 새로운 차원의 역사와 문화를 노래한다. 그리고 그 향유의 도구였던 '책'은 숨어있는 예찬의 대상이다. 타이포그래피 송시를 타이포그래피의 고전과 현대가 교차하는 책의 형식으로 표현하기로 하고 다음과 같은 작업의 기본방침을 세웠다.

1. 오랜 시간 동안 검증된 수학적 비율의 지면과 활자면을 표현의 무대로 삼을 것 고전적 그리드에 바탕을 두되 활자면과 여백을 경계 없이 자유롭게 운용.

2. 흰 지면에 검정 활자만을 활용할 것.

타이포그래피 송시 / 2013
Photo © 닻프레스

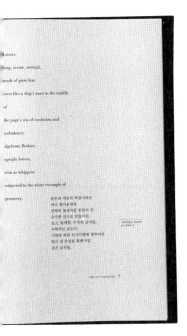

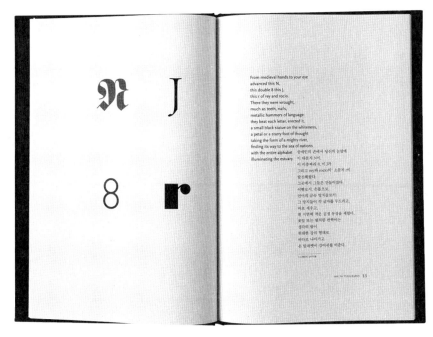

3. 표현의 도구로 활자만을 활용하는데 딩뱃이나 괘선 등 확장된 활자를 포함할 것.

4. 시에 언급되는 글자체들은 타이포그래피로 시각화하며 그 외의 타이포그래피적 해석에는 최대한 넓은 영역의 형태 양식과 시대를 아우르는 글자체들을 사용할 것 최근에 제작된 글자체들까지도 포함할 것

5. 타이포그래피가 표현할 수 있는 다양한 형태를 보일 것 모양, 색, 공간, 속공간, 질감 등

대략의 규칙을 정하고 텍스트를 문맥에 따라 14개로 분절하니 14장면의 타이포그래피를 만들어 내는 일이 남게 되었다. 특정 글자체나 글자 모양에 대한 언급이 있는 부분은 그대로 시각화한다는 생각으로 비교적 쉽게 작업했으나 그렇지 않은 부분의 시각화는 하나의 과제로 남았다. 주어진 텍스트가 연상시키는 이미지, 하나의 단어가 주는 강렬함, 시어의

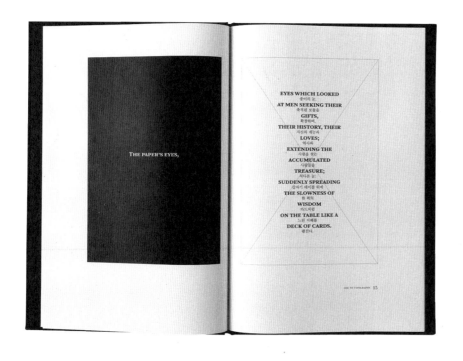
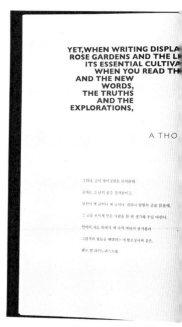

음률을 반영하는 시각적 리듬 등을 영감으로 형태를 만들어냈다. 그 과정에서 특정 글자의 인상, 특정 지역을 여행했을 때 남은 기억, 특정 영화의 한 장면 등 여러 가지 복합적이고 직·간접적인 시각적 경험의 조각들이 불러들여지는 것이 흥미로웠다.

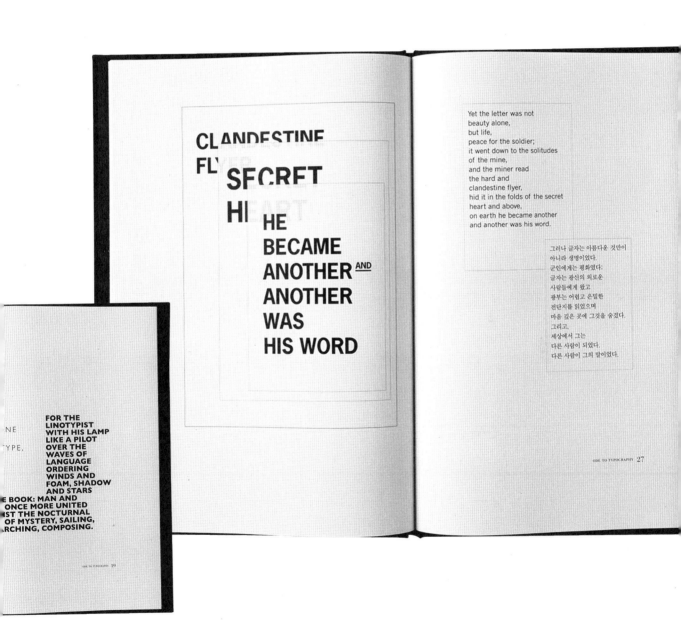

그리드

Grid

책의 크기는 A4 사이즈로 하고 비례는 1:√2로 하면서 펼침면을 '비야르의 캐논Villard's Canon'에 의해 분할했다. 활자면을 확보하면서 분할한 선들을 기본 그리드로 활용했다. 13세기에 프랑스의 건축가였던 비야르 드 온쿠르Villard de Honnecourt는 직선을 여러 개의 같은 길이로 분할 할 수 있는 '조화의 캐논harmonic canon'을 정의하였다. 대칭을 이루는 책의 펼침면에서 한 페이지의 대각선과 펼침면의 대각선, 그 교차점들을 잇는 수직 또는 수평선이 규정하는 내부의 장방형은 펼침면의 페이지와 같은 비례를 가지는 활자면이 된다. 이 제도의 과정에서 얻어지는 작은 단위공간으로 페이지의 폭과 높이는 9개로 분할되고 안쪽 마진과 바깥쪽 마진 비율이 1:2, 위쪽 마진과 아래쪽 마진 비율이 1:2의 관계를 가지게 된다. 얀 치홀트Jan Tschichold, 1902-1974는 이 페이지 구성 방법을 비야르 캐논이라 하며 "이 기하학적인 9분할은 간단하면서도 밀리미터로 잰 것보다 더 정확하다."고 평가했다.[9] 그는 1953년, 중세의 아름다운 필사본의 페이지 구성 원리를 연구한 결과 '비밀의 캐논secret canon'이라는 페이지, 활자면과 마진 비율을 제시하였고 동시대의 타이포그래피 연구자들 — 반 그라프J.A. van Graaf, 로자리보Raul Rosarivo 등 — 이 발견해 낸 고전 서적의 페이지 구성원리가 모두 비야르의 캐논과 맞닿아 있으며 비야르의 원리는 어떤 장방형에도 적용 가능한 원리로서 다양한 용도의 출판물을 소화해야 하는 현대의 서적 디자인에 있어서 더 의미가 있음을 주장하였다.[10]

비야르의 캐논에 의한 9분할 그리드는 텍스트의 양이 많지 않고 로마자와 한글, 두 개의 문자가 등장하는 페이지의 디자인에 매우 적절했다. 마진을 제외하고 여섯 개라는 칼럼 수는 두 개씩 묶어서 세 개의 칼럼이나 세 개씩 묶어서 두 개의 칼럼 등으로 필요에 따라 다양한 타이포그래피를 가능하게 하면서 전체적으로는 통일성을 주었다.

9. Anne Denastas, *An Initiation in Typography*, Arthur Niggli Verlag, 2007, p46
10. Jan Tschichold, *The Form of the Book*, Hardley&Marks, 1997, pp42-56

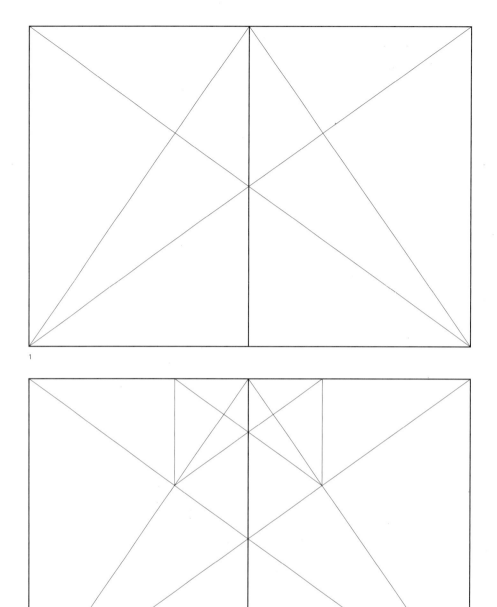

1

2

비야르의 캐논에 의한 활자영역 정의와 화면 분할

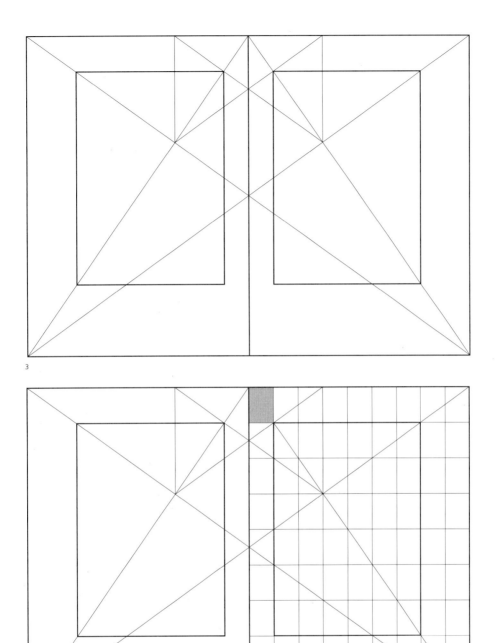

3

4

글자체

Typefaces

블랙레터 Blackletter

얽어매어진 구텐베르그:

어둠 속 거미들로 가득한 집,

갑자기,

황금 글자가 창을 통해 들어온다.

중세 유럽에서 쓰던 글자체는 블랙레터였다. 최초의 인쇄본인 구텐베르크^{Johannes Gutenberg, 1397-1468}의 42줄 성경책은 당시의 손 글씨체인 블랙레터를 활자로 만들어 인쇄한 것이었다. 로마자 글꼴이 우리가 주로 보고 사용하는 '로만 서체^{Roman type}'로 그 판도가 바뀐 것은 르네상스의 영향이었다. 르네상스의 주역이었던 인문주의 학자들은 수세기 전의 고전을 연

Textura Rotunda Schwabacher Fraktur

블랙레터 소문자 o의 양식별 형태 차이
텍스투라는 네 개의 직선으로, 로툰다는 두 개의 곡선으로
표현하며 슈바바흐는 두 개의 곡선이 만나는 지점에 뾰족한
꼭지점이 생긴다. 프락투루는 절충적 표현으로, 좌변은 두 개의
직선과 우변에는 하나의 곡선으로 표현한다.

ABCDEFGHI
JKLMNOPQR
STUVWXYZ
0123456789
abcdefghijklmn
opqrstuvwxyz

Wilhelm Klingspor Gotisch LT Roman

ABCDEFGHI
JKLMNOPQR
STUVWXYZ
0123456789
abcdefghijklmn
opqrstuvwxyz-

Wallau Rundgotisch Heavy

ABCDEFGHI
JKLMNOPQR
STUVWXYZ
0123456789
abcdefghijklmn
opqrstuvwxyz=

Rediviva

ABCDEFGHI
JKLMNOPQR
STUVWXYZ
0123456789
abcdefghijklmn
opqrstuvwxyz=

Fette Deutsche Schrift

블랙레터의 네 가지 형태 양식을 보여주는 글자체
빌헬름 클링스포어 고티슈는 텍스투라, 발라우 룬드고티슈는 로툰다.
페테 도이치 슈리프트는 프락투르, 레디비바는 슈바바흐 양식을
각각 보여주는 글자체이다. 빌헬름 클링스포어 고티슈와 발라우 룬드고티슈,
페테 도이치 슈리프트는 루돌프 코흐가 디자인 했으며 레디비바는
프란츠 리딩거(Franz Riedinger)가 디자인했다.

구하는 과정에서 신성로마제국의 황제, 샤를마뉴^{Charlemagne, 742-814}의 명령으로 만들어진 표준 글자체, 즉 '카롤링 왕조의 소문자^{Carolingian minuscule}'에 주목하게 되었다. 둥근 글자 모양이 부드러운 인상을 주면서 밝고 개방적인 지면을 만들어주는 이 글자체는 '화이트레터'라는 개념으로 여겨졌다. 당시의 인문주의 학자들은 의식적으로 중세의 출판물과 결별하기 위해 책의 내용에서뿐만 아니라 형태적인 측면에서도 화이트레터를 선택하면서, 굵고 각지고 압축된 형태의 글자체에는 '블랙레터'라는, 다소 비하하는 이름을 붙이게 되었다.

　　　모순되게도 블랙레터의 모체 또한 카롤링 왕조의 소문자였다. 둥글고 개방적인 소문자가 특징인 이 유럽의 표준 글자체는 수백 년을 지나는 동안 기후와 민족성에 따라 각기 다르게 진화하여 서로 다른 형태의 손 글씨 블랙레터가 되었다. 알프스 산맥을 경계로 북쪽에 위치한 추운 지방의 국가들에서는 글자의 폭이 좁아지고 곡선의 글자가 끊어진 직선들로 표현되는 텍스투라^{Textura}체로 변하게 되고, 남쪽에 위치한 따뜻한 지방의 국가들에서는 둥근 글자의 형태는 유지하면서 굵고 수직적인 로툰다^{Rotunda}체로 변하게 되었다. 이렇게 서로 다른 형태의 블랙레터를 쓰던 유럽 국가들이 르네상스의 영향으로 급속히 로만 활자체의 인쇄 풍경으로 변하게 됐다. 그에 반해 독일은 상황이 달랐는데 이는 마틴 루터^{Martin Luther, 1483-1546}의 종교개혁과 관련이 있었다. 루터의 종교개혁은 독일은 물론 유럽의 정치와 사회 전반에 큰 변혁을 일으켰다. 그는 개신교의 전파를 위해 라틴어로 되어있던 성경을 독일어로 번역하였고 이의 인쇄에 블랙레터 글자체 중 슈바바흐^{Schwabacher}체를 사용하였다. 이것은 로만 카톨릭의 성경책이 로만 글자체로 인쇄되는 것과 차별화를 두기 위함이었다. 집집마다 루터의 성경책이 하나씩은 전해 내려지면서 이 슈바바흐 글자체는 독일 국민에게 독자적인

독일성의 표상으로 각인되었다. 이에 앞서 1513년에 막시밀리앙 1세에 의해 프락투르[Fraktur]체가 만들어졌고 이 글자체가 블랙레터의 표준적 글자로 자리잡게 됨에 따라 슈바바흐와 프락투르, 이 두 가지 글자체의 양식은 독일성과 밀접한 관련이 있는 글자체가 되었다.[11]

근대 독일 국가의 아버지인 비스마르크가 "나는 로만 글자체로 인쇄된 독일 책은 읽지 않는다."고 말했다는 일화가 있을 정도로, 특히 순수독일문학은 프락투르체로 인쇄하는 것이 기본이었다.

20세기에 들어서자, 모더니즘의 바람이 불기 시작했다. 독일의 바우하우스가 산세리프 글자체의 사용을 주장하고 파울 레너[Paul Renner, 1878-1956]가 '푸투라[Futura]'체를 발표하던 시기에도 독일의 모든 책 57%와 잡지 60%의 본문으로 블랙레터가 사용되었으며 그 중 90%가 프락투르 계열이었다.[12] 바우하우스와 얀 치홀트 등의 모던 디자이너들이 주창하였던 산세리프 글자체가 표상하는 것이 국제주의였다면 프락투르를 고집하는 것은 국수주의로 비쳐졌다. 한편 20세기의 블랙레터는 새로운 형태들로 풍년을 맞았는데 새로운 시대적 분위기와 유럽을 휩쓸던 예술장식운동 등의 영향을 받은 아름다운 글자체들이 등장했다.[13] 아르누보[Art Nouveau]적인 곡선이 돋보이는 '에크만[Eckmann]'체, 블랙레터에 불어온 모더니즘을 느낄 수 있는 '베렌스[Behrens]'체 등이 그것이다.

히틀러가 '국민의 글자체'로 공표한 블랙레터는 한때 나치즘의 이미지이기도 했지만 1941년에 나치는 다시 공식적으로 로만 서체를 쓰기로 번복했다. 독일 역사 속 인쇄산업을 점령하고 있던 유태인을 들먹이며, 블랙레터가 유태인이 퍼뜨린 글자라는 터무니 없는 오명을 씌우기도 했다.[14] 실제 이유는 점령국에서의 문자 소통이 어려웠던 것 때문이었으면서 말이다.

11. P. & Shaw P Bain and Peter Bain, *Blackletter: Type and National Identity*, Princeton Architectural Press, 1998, p42
12. P. & Shaw P Bain and Peter Bain, *Blackletter: Type and National Identity*, Princeton Architectural Press, 1998, p27
13. Judith Schalansky, *Fraktur Mon Amour*, Princeton Architectural Press, 2008, p469
14. P. & Shaw P Bain and Peter Bain, Blackletter: Type and National Identity, Princeton

ABCDEFGHIJKLMN
OPQRSTUVWXYZ
0123456789
abcdefghijklmn
opqrstuvwxyz-

Behrens Schrift

베렌스 슈리프트

베렌스체와 장식견본
/ 1902

타이포그래피 송시 Writing

ABCDEF
GHIJKLMN
OPQRS
TUVWXYZ
abcdefghijklmn
opqrstuvwxyz
($%&@):;!?=
1234567890

Wilhelm klingspor Gotisch

빌헬름 클링스포어 고티슈

루돌프 코흐Rudolf Koch, 1876-1934는 바로 이런 격변의 시기에 활동했던 활자 디자이너이다. 디자이너들에게는 기하학적 산세리프 서체인 '카벨Kabel'체와 아프리카의 이미지로 거의 고정된 '노이란트Neuland'체 등의 디자이너로 많이 알려져 있었는데, 특히 노이란트체는 90년대의 블록버스터 영화 〈쥬라기 공원Jurassic Park, 1993〉의 시각적 아이덴티티로 더욱 유명해진 바 있다.

루돌프 코흐는 30세가 되던 해에 오펜바흐Offenbach의 '클링스포어Klingspor' 활자 주조소의 디자이너로 일하기 시작했고 이를 평생의 일터로 수많은 글자체를 디자인했다. 그는 나치의 당원은 아니었으나 독일인으로서의 자부심과 블랙레터에 대한 열정이 있었다. 그가 디자인한 글자체의 반 이상이 블랙레터였다. 그 중 하나가 네루다의 시에 활용된 텍스투라체, '빌헬름 클링스포어 고티슈Wilhelm Klingspor Gotisch'이다. 그는 "독일 글자는 독일인에게 내재된 사명감의 상징과도 같다. 독일인은 모든 문명을 가진 민족 가운데 삶의 모든 영역에서 독특하고 차별되며 애국주의적인 특성을 가지고 있는 민족으로서 모범이 되어야 한다."[15]고 말했다. 탁월한 손 글씨의 감각으로 질서정연한 블랙레터 글자체들을 만들어 내면서도 시대적 흐름과 요구를 거스를 수 없어 산세리프 디자인으로 잠시 외도를 하기도 했던 그의 작업이력에서 당시 독일 글자 디자인계의 풍경을 엿볼 수 있다.

블랙레터는 유럽 역사의 산 증인이다. 이제까지 블랙레터는 맥주병 라벨에서 독일성을 표현하고 헤비메탈 밴드의 앨범 재킷이나 문신에 사용되는 등 하위 문화에서 어둡고 장식적인 이미지, 금기된 이미지 등을 표현하는 도구로 활용되어 왔다. 그런데 몇 년 전부터 조금 다른 기류가 감지되었다. 활자 디자이너들은 포화상태라 여겨지는 로만 서체의 디자인으로부터 블랙레터의 영역으로 눈을 돌렸고, 이로 인해 다양하고 흥미롭게

15. P. & Shaw P Bain and Peter Bain, *Blackletter: Type and National Identity*, Princeton Architectural Press,

개작되고 창작된 블랙레터 디자인이 출현하게 된 것이다. 이는 디자이너 주디스 샬란스키Judith Schalansky가 집대성한 블랙레터 모음집『내 사랑 프락투르 Fraktur mon Amour』에서 확인할 수 있다.

텍스투라, 로툰다, 슈바바흐, 프락투르 등 여러 양식에서 볼 수 있는 차별적인 블랙레터의 강렬하고 장식적인 글자 형태들은 새로운 시각적 표현의 보고이다. 원래 블랙레터는 기독교를 상징하는 중세의 글자였다. 블랙레터의 모든 양식이 독일성과 연관되지 않았음에도 히틀러와 나치즘이라는 딱지가 붙어 있었던 것은 자명한 사실이다. 현대의 디자이너들은 이러한 글자의 역사를 제대로 이해하고 고정된 기호적 의미로부터 벗어나 블랙레터의 형태적 세계에 관심을 갖고, 그 세계를 좀 더 즐기면 좋을 것 같다.

코호의 그림자 그림

ABCDEFGHIJKLMN
OPQRSTUVWXYZ
0123456789
abcdefghijklmn
opqrstuvwxyz-

Zigoth

지고트
코엔 하크망이 만든 현대의 블랙레터 디자인
/ 1999

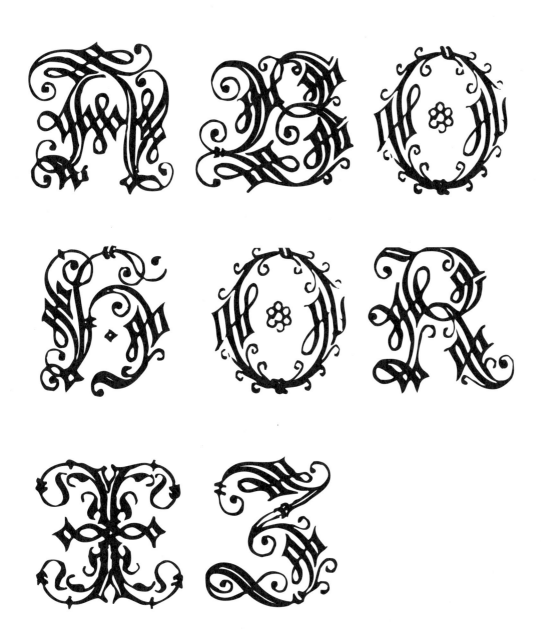

Ornamental Initial

블랙레터 기반의 장식문자

디돈 Didot + Bodoni

순수한 선으로 만들어진,

길고, 엄격한, 수직의 글자들,

가는 획을 자랑하는 활자체가 유럽에 등장한 것은 인쇄의
여명기로부터 300여 년이 지난 18세기 후반이었다. 머리카락 같이 가는 선
과 굵은 수직으로 그어진 선이 선명한 대비를 이루는 직선적이면서 화려한
인상의 활자체들은 유럽 인쇄물의 표정을 바꾸는 혁신적 형태의 양식이었
다. 당시의 기준으로는 매우 새롭고 현대적인 글자들, 바야흐로 '모던 로만
Modern Roman'이 출현한 것이다.

모던 로만은 같은 시대의 유럽 여러 나라에 등장했는데 프랑
스에서 '디도Didot, 1784', 이탈리아에서 '보도니Bodoni, 1790', 시간의 차이를 두
고 독일에선 '발바움Walbaum, 1805'이 등장하였다. 이 양식의 형성에 가장 큰
영향을 미친 것으로 '왕의 로만Romain du Roi, 1692' 활자체와 동판인쇄술의 발
달을 들 수 있다.

왕의 로만은 프랑스의 왕, 루이 14세의 명령으로 왕실에서의
사용을 목적으로 만들어진 활자체이다. 어쩌면 오늘날 브랜드 아이덴티티
작업의 일환으로 제작되는 '전용서체'의 효시라고도 볼 수 있는 이 글자체
는, 왕실의 위엄을 갖추기 위해 글자 하나하나가 수학적으로 제도되어 절대
적 아름다움을 보이려 한 개념의 글자였다. 모던 로만의 글자들에서는 아름

다운 글자 형태를 규명하고 또 구현하기 위해 수학적 비례와 기하학을 활용했음을 볼 수 있다. 유럽에 도래했던 '이성의 시대'는 글자 디자인의 영역 또한 비켜가지 않았던 것이다.

15세기에 등장했던 동판인쇄술은 동판을 긁어 홈을 내고, 이 홈에 잉크를 채운 다음 종이 표면에 강한 압력으로 잉크를 빨아들이게 하는 복제 방식이다. 목판인쇄술이 양각된 부분만 인쇄가 되면서 흑백의 표현에 국한되는 데 비해 동판인쇄술은 미세한 홈을 내는 정도에 따라 회색의 다양한 톤을 구현할 수 있어 그림의 정교한 복제 방법으로 급속히 전파되

디도 헤드라인 활자견본
에 타르제(Fondrie E. Tarbé) 활자주조소, 파리
/ 1835

었다. 이 동판인쇄술은 점차 질 좋은 잉크가 생산되고 표면이 매끄러운 종이를 만드는 기술이 발전하면서 가는 선의 표현까지도 가능한 복제 기술이 되었다. 달필가들의 일필휘지한 예술작품 같은 글씨들이 권위를 가진 문서의 형식으로 나타나면서 동판으로 인쇄된 글자가 보여주는 가늘고 섬세한 표현들은 활자 디자이너들이 일상의 인쇄물을 위한 글자의 디자인에도 도전해보고 싶은 욕망의 대상이었을 것이다.

보도니 글자체 견본
보도니 사후 두권으로 출판된 타이포그래피
메뉴얼 가운데 제 1권. 파르마
/ 1818

　　　　모던 로만의 서체들 중 '디도'는 유럽의 모던 스타일 활자체 중 가장 먼저 등장한 것이면서 그 특징을 가장 극단적으로 보여주는 전형적인 서체이다. 디도는 서체의 이름이기도 하면서 1713년, 처음 설립되어 19세기까지 유지되어온 프랑스의 인쇄, 출판 가문의 이름이기도 하다. 디도 가문이 관여하던 사업의 영역은 출판과 관련한 모든 영역으로 집필, 활자주조, 종이제조, 인쇄 등에 뻗쳐 있었다. 이런 다양한 활동으로 오늘날까지 남은 디도체는 모던 로만의 전형적인 서체로, 활자 주조소를 맡아 경영하던 창업자의 손자인 패르맹 디도Firmin Didot, 1764-1836가 디자인했다. 패르맹 디도의 서체는 20세기에 들어 프랑스의 드베르니 에 페뇨Deberny et Peignot사의 활자가 주로 사용되었으나 디지털활자 시대에는 아드리안 프루티거Adrian Frutiger, 1928-가 디자인 한 '라이노타입 디도Linotype Didot'가 널리 사용되고 있다.

　　　　사실 모던 양식의 간판급 서체로 가장 많이 알려져 사용되어 온 서체는 보도니일 것이다. 오늘날 수많은 보도니 서체 중 초기 형태의 정신을 가장 잘 살리고 있다는 평가를 받는 '바우어 보도니Bauer Bodoni'와 '라이노타입 디도'를 비교해 보면 적지 않은 차이를 찾아볼 수 있다.

　　　　우선 대문자 R, S 등 2층 구조의 글자에서 보도니는 균형 잡힌 상하 비율을 보여주는 데 비해 디도는 하체가 풍만한 형태를 가진 것이 특징이다. 글자를 이루는 주된 획의 시작과 끝 부분에 붙은 작은 획인 세리프serif가 세로획과 연결되는 부분인 브라켓bracket 없이 만난다는 특징에 정확하게 부합하는 쪽은 디도이다. 또 소문자의 세리프를 보면 디도의 세리프가 가느다란 수평획인데 비해 보도니는 움푹 파인 모양을 하고 있다. 그 외에 디도와 보도니의 차이는 소문자 a와 이탤릭 서체의 소문자 v, w 등에서 볼 수 있다.

모던 로만의 대표적 서체인 '디도'와 '보도니'는 프랑스와 이탈리아가 남긴 중요한 문화유산 가운데 하나이다. 프랑스의 타이포그래퍼 막시밀리엉 복스^{Maximilien Vox, 1894-1974}는 1954년에 최초로 체계적인 글자체의 분류법을 제안했는데, 수직적이고 극적인 대비가 나타나며 조형적으로 엄격한 특징을 지닌 글자체들을 디도와 보도니의 이름을 결합하여 '디돈^{Didone}'이라는 새로운 이름으로 이해시키고자 하였다. 디돈 양식의 대표적 글자체인 디도와 보도니는 등장 이후 인류의 활자 풍경 밖으로 사라진 적이 없으며, 네루다를 감탄시켰던 완벽한 형태의 아름다움은 시간과 공간을 초월하여 현대를 사는 디자이너들에게도 끊임없는 창작의 영감을 주고 있다.

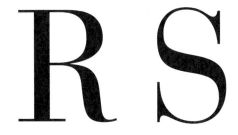

Bauer Bodoni Roman

Linotype Didot Roman

보도니와 디도의 R과 S

ABCDEFGHI
JKLMNOPQR
STUVWXYZ
0123456789
abcdefghijklmn
opqrstuvwxyz-

Linotype Didot Roman

디도체와 보도니체 비교

ABCDEFGHI
JKLMNOPQR
STUVWXYZ
0123456789
abcdefghijklmn
opqrstuvwxyz-

Bauer Bodoni Roman

ABCDEFGHI
JKLMNOPQR
STUVWXYZ
0123456789
abcdefghijklmn
opqrstuvwxyz-

Linotype Didot Italic

디도체와 보도니체의 이탤릭 비교

ABCDEFGHI
JKLMNOPQR
STUVWXYZ
0123456789
abcdefghijklmn
opqrstuvwxyz-

Bauer Bodoni Italic

엘제비르와 더치 로만 Elzevir and Dutch Roman

플랑드르의,

물가에 위치한,

인쇄소의

극미한 금속으로 찍혀진

엘제비르 모음자들,

네루다는 타이포그래피의 역사를 이룬 중요한 글자체들에 대해 경의를 표하는데 그 중 하나가 엘제비르Elzevir 글자이다. 플랑드르Flandre 는 근대적 국가와 국경의 개념이 생기기 이전에 현재의 프랑스 북부, 벨기에, 네덜란드에 걸치는 북해에 면한 지역을 부르던 이름인데 대부분의 지면이 바다와 같은 높이이거나 낮아서 '낮은 땅'이라는 뜻을 갖게 되었다. 이 지역에서 타이포그래피와 출판의 역사에 뚜렷이 이름을 남긴 최초의 출판사는 크리스토프 플란틴Christophe Plantin, 1520-1589이 현재의 벨기에 안트워프에 세운 플란틴 출판사이다. 플란틴 출판사는 동시대 유럽에서 이름을 날렸던 베니스의 알도 마누치오의 알디네 출판사와 파리의 로베르 에스티엔의 에스티엔 출판사 등과 비교해 볼 때 최대 규모로 운영되던 인쇄·출판사였다. 현재 안트워프에 소재한 '플란틴 모레터스 박물관Plantin-Moretus Museum'은 16세기부터 19세기에 이르기까지 플랑드르 지역의 인쇄·출판의 역사가 고스란히 담겨있는, 그 자체가 대를 이어 운영되던 인쇄소이자 그 가문의 저택

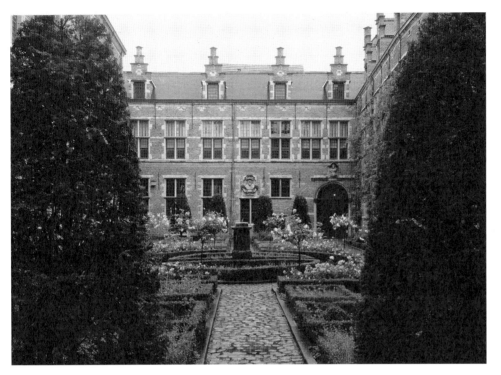

벨기에 안트워프 소재 플란틴 모레터스 박물관
16세기 이래로 플란틴 가문의 일터이자 주택이었던 곳을 19세기에 박물관으로 만들어 보존하고 있다.

플란틴의 동상
플란틴 출판사의 심볼마크와 사훈을 볼 수 있다.

금속활자조판과 인쇄견본
플란틴 모레터스 박물관이 소장한 것으로 헨드릭 반 덴 키르의 글자체

이기도 했던 인류의 문화 유산이다. 플란틴 출판사는 가라몬드의 형태적 맥을 이은 로베르 그렁정Robert Granjon, 1513-1590으로부터 활자를 공급받다가 그가 안트워프를 떠난 후 그렁정의 문하생이었던 헨드릭 반 덴 키르Hendrik van den Keere, 1540-1580로부터 활자를 공급받았다.[16] 반 덴 키르의 균형 잡힌 글자들은 플랑드르 지역에 프랑스로부터 유입된 활자체들과 후일 '더치 로만'이라고 불리는 글자 양식 사이의 가교 역할을 한 것으로 여겨진다.

플란틴 출판사에서 제본 기술을 배운 루이 엘제비르Louis Elzevier, 1540-1617는 현재 네덜란드 남부의 도시 레이든에서 자신의 인쇄·출판사 엘제비르House of Elzevier를 열었다. 엘제비르의 후손들은 레이든 뿐 아니라 암스테르담 등에서 출판사를 운영하며 유럽의 명문 출판 왕조로 발전하였고 오늘날 포켓북의 효시라 할 수 있는 작은 판형의 고전시리즈 출판으로 명성을 얻었다. 17세기에는 엘제비르에서 인쇄에 활용한 글자체 가운데 이 지역에서 가장 뛰어난 활자 디자이너였던 크리스토플 반 다이크Christoffel van Dijck, 1605-1669의 글자체를 사용하였다. 반 다이크의 글자체는 굵은 수직획과 가는 수평획이 대비를 이루며 전체적으로 인상이 강하고 명료하며 예리한 것이 특징이다.[17] 이 글자체는 20세기 초반, 고전 글자체를 부활시키는 프로그램의 일환으로 영국의 모노타입사의 고문인 스탠리 모리슨에 의해 금속활자로 재현되었다. 그러나 1980년대에 디지털 폰트로 옮겨지는 과정에서 텍스트용 글자체로서의 장점을 잃어 현재의 모노타입 반 다이크는 그 이름의 의미가 무색하다는 것이 전문가들의 평가이다.

반 다이크의 글자체 대신에 사용된 것은 얀손 글자체이다. 얀손 글자체는 17세기에 독일 라이프쩌히에서 활동했던 네덜란드 사람으로 인쇄가이자 자모조각가 안톤 얀손Anton Janson, 1620-1687의 이름을 딴 세리프 글자체이다. 현재 사용하고 있는 디지털 폰트는 1950년대에 독일 에르하르

16. Jan Middendorp, *Dutch Type*, 010 Uitgeverij, 2004, p19
17. Jan Middendorp, *Dutch Type*, 010 Uitgeverij, 2004, p23

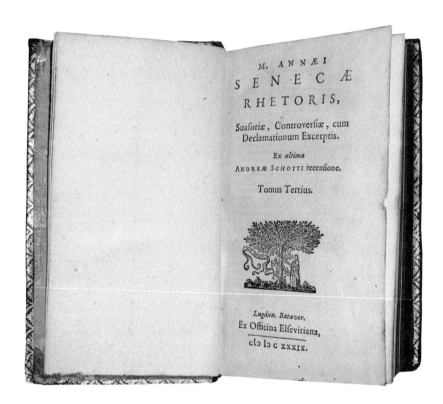

엘제비르 출판사를 유명하게 만든 포켓 크기의
고전 시리즈 중 세네카 편
Photo © Jan Middendorp, from "Dutch Type"

트Ehrhardt 활자 주조소가 가지고 있던 활자본의 모습에 기반하여 헤르만 자

프Hermann Zapf, 1918-가 제작한 것이다. 그런데 역사가들은 이 에르하르트에서

확보한 17세기의 글자체를 만든 것은 얀손이 아니라 헝가리 출신의 미클

로스 키스Miklis Kis, 1650-1702라는 것을 밝혀냈다. 미클로스 키스는 1680년부터

10여 년간 암스테르담에서 활자 조각을 배우며 뛰어난 활자 디자인 펀치와

매트리스를 유럽의 여러 도시에 남겼다.[18]

얀손 글자체는 튼실한 세리프를 가진 무게감 있는 본문용 글

자체로 17-18세기의 네덜란드 인쇄계에 자리잡은 실용적 세리프 글자체의

모습을 잘 보여주고 있다. '더치 로만'의 특징에 대해 독일의 디자이너인 에릭 스피커만Erik Spiekermann, 1947-은 "내가 아는 모든 더치 글자들은 역사적인 글자들까지 포함하여 모두 세로형의 타원을 기본 형태로 한다. 명료함, 개방성, 높은 대비 등이 더치 글자들의 특징이다."[19]고 말했다. 에릭 스피커만이 세로형의 O를 더치 로만의 특징으로 언급한 것과 네루다가 엘제비르의 모음자들을 언급한 것은 어떤 관계가 있을까? 스피커만이 언급한 세로형의 O는 글자 폭이 좁아 경제적이고 소문자의 높이가 커서 가독성이 좋은 더치 로만의 실용적인 디자인을 강조한 표현일 것이다.

20세기에 이르러서도 엘제비르 출판사의 책들은 장서가들에게 인기 있는 품목이었던 듯하다. 흥미롭게도 프랑스의 인쇄·출판계에서는 세리프가 있는 본문용 로만 글자체를 엘제비르 유형이라는 이름으로 부르는 글자체 분류법이 등장하기도 했다. 1921년, 프랑스의 타이포그래퍼 프랑시 티보도Francis Thibaudeau, 1860-1925는 「인쇄소의 글자」라는 책에서 글자체를 세리프에 따라 4개의 유형으로 분류하는 체계를 선보였다. 세리프

18. Jan Middendorp, *Dutch Type*, 010 Uit-geverij, 2004, p25-26
19. Dutch type design, Peter Bilak, www.typotheque.com/articles/dutch_type_design

ABCDEFGHIJK
LMNOPQRSTU
VWXYZabcdefg
hijklmnopqrstu
vwxyz

Adobe Garamond

ABCDEFGHIJK
LMNOPQRSTU
VWXYZabcdefg
hijklmnopqrstu
vwxyz

Janson

얀손과 가라몬드 글자체 비교
얀손과 가라몬드는 글자색과 크기, 질감면에서 차이가 있다. 얀손 글자체는 획의 굵기가 굵어서 글자색이 더 검고 소문자의 크기가 더 크다. 더치 로만의 실용적 방향으로의 형태 변화를 볼 수 있다.

미클로스 키스의 활자체로 인쇄된 헝가리어 성경책
미클로스 키스는 헝가리어 성경책을 인쇄하기 위해 암스테르담에
왔다가 스스로 활자 펀치 조각술을 익혀 아름다운 로만
글자체들을 만들었고 네덜란드, 독일 등 유럽 각지에 남기게
되었다. 현재는 루마니아 클루즈 도서관에 소장되어 있다.
/ 1683

가 삼각형 형태인 글자체들은 엘제비르, 세리프가 가는 수평선인 글자체
들은 디도, 세리프가 없는 글자체들은 안티크, 세리프가 직사각형인 형태
의 글자체들은 이집션Egyptian으로 분류하였고 오늘날 사용하는 본문용 세리
프 글자체가 그 당시의 엘제비르이다. 티보도의 이러한 네 가지 유형의 글
자체 분류는 후일 막시밀리엉 복스가 보다 체계적인 글자체의 분류법을 고
안하는데 자극을 주었다. 어쩌면 더치 로만을 특별히 조명하지 않는 복스
의 분류법이 전해지면서 엘제비르라는 이름이 점차 무대에서 사라지게 되
었는지 모르겠다.

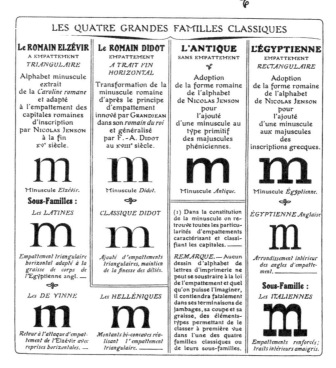

티보도의 글자체 분류
세리프가 있는 본문용 글자체 유형을
엘제비르라는 명칭으로 분류하였다.
/ 1921

갤리아드 Galliard

여행하고 불을 붙인 글자,

항해하고 정복한 글자,

일깨우고 등반한 글자,

시의 반복적인 운율은 글자의 반복적 배열이 강한 시각적

리듬을 보여줄 수 있는 글자체를 찾게 하였고 이에 떠오른 것이 갤리아드

Galliard 이탤릭이었다. 갤리아드는 영국 태생의, 살아있는 전설과 같은 타입

디자이너 매튜 카터Mathew Carter, 1937-가 1978년 디자인한 고전적 세리프 글자

체이다. 카터는 17세의 어린 나이에 유서 깊은 네덜란드의 활자 주조소 '엔

스헤데Enschedé'에 들어가 활자 펀치조각과 동판새김 기술을 배우면서 활자

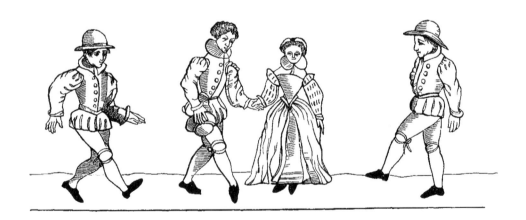

춤 '갤리아드'를 묘사한 목판화
프랑스 / 1588

소문자 g의 형태 변천
미국의 활자 디자이너 프레데릭 가우디(Frederic Goudy)가 연구한 소문자
g의 형태 변천으로, 로마시대에 처음으로 등장했으며 그 당시에는 C에 디센더가
달린 모습이었다. 점차 둥근형태로 발달하여 르네상스 시대에는 두 개의 둥근
볼을 가진 형태로 변화하였다.

디자이너로서 갖춰야 할 고전적인 훈련을 거쳤고 자연스럽게 역사적 형태
에 관한 지식과 경험을 쌓게 되었다. 그는 "나는 글자의 역사를 좋아한다.
'역사'는 허튼 소리 또는 고물로 여겨질 수 있지만 나는 그것이 현재의 거
름이라고 생각한다: 그것은 현재를 비옥하게 한다…… 나의 디자인을 포함
한 많은 글자체 디자인에서, 옛 것의 재현인 형태와 혁신적 형태를 구별하
는 것은 매우 어렵다. 그에 반해 전통을 재현하여 사용한 형태와 노스텔지
아로 사용한 형태를 구별하는 것은 어렵지 않다. 재현의 과정은 과거로부터
좋은 것을 추출하여 새롭게 하는 것인데 반해 노스텔지아적 형태는 그것이
옛 것이기만 하면 좋은 것이든 나쁜 것이든 개의치 않기 때문이다."[20]고 말
했으며 전통에 기반하여 쇄신한 글자체의 예로 갤리아드를 들었다. 현재까
지도 스크립트 글자체의 전형적 형태로 디자이너들의 폰트 리스트에 있는
'스넬 라운드핸드Snell Roundhand'나 '쉘리Shelley' 등도 모두 카터가 18세기 영국
의 명필가들의 손 글씨를 재현한 것이다.

 '갤리아드'는 16세기에 활동한 활자조각가인 로베르 그렁정
의 글자체에 기반을 두고 만들어졌다. 로베르 그렁정이 서체 가라몬드의 제

20. Ruari McLean, *Typog-
raphers on Type*, W. W.
Norton & Company,
1995, p182

ABCDEF GHIJKLMN OPQRS TUVWXYZ

abcdefghijklmno pqrstuvwxyz ($%&@):;!?- 1234567890

ITC Galliard Italic

ITC 갤리아드 이탤릭

ABCDEF
GHIJKLMN
OPQRS
TUVWXYZ
abcdefghijklmno
pqrstuvwxyz
($%&@):;!?-
1234567890

ITC Galliard

ABCDEF
GHIJKLMN
OPQRS
TUVWXYZ
abcdefghijklmno
pqrstuvwxyz
($%&@):;!?-
1234567890

Plantin

ABCDEF
GHIJKLMN
OPQRS
TUVWXYZ
abcdefghijklmno
pqrstuvwxyz
($%&@):;!?-
1234567890

Adobe Garamond

ABCDEF
GHIJKLMN
OPQRS
TUVWXYZ
abcdefghijklmno
pqrstuvwxyz
($%&@):;!?-
1234567890

Granjon

갤리아드, 플란틴, 어도비 가라몬드, 그렁정
글자체 비교

작자인 클로드 가라몽의 도제였다는 사실은 그가 가라몬드체의 맥을 그만의 디자인으로 승화시켰음을 예측하게 하는데, 현재 우리가 사용하는 폰트 가운데 그 모습과 가장 유사하다고 볼 수 있는 폰트는 플란틴Plantin으로 여겨진다. 1913년, 영국의 모노타입사에서 제작된 플란틴은 당시 모노타입사의 피어폰트F.H.Pierpont가 벨기에 안트워프의 '플란틴 모레터스' 활자인쇄박물관에 전시되어 있던 로베르 그렁정의 글자체로부터 영감을 받아 디자인하였다. 현재 동명의 디지털 폰트 '그렁정Granjon' 역시 20세기 초반에 만들어진 글자 형태인데 정체roman는 1592년에 출판된 서적에 사용된 가라몬드체를 본뜨고 이탤릭체는 그렁정의 글자를 재현한 글자체인 것으로 전해진다.

갤리아드와 가까운 사촌지간으로 볼 수 있는 이 글자체들과 비교해보면 갤리아드가 보다 화려한 모습의 글자체라는 것을 느낄 수 있다. 갤리아드의 글자 비례는 날씬하고 세리프가 매우 발달하여 장식적이면서 예리한 인상을 준다. 특히 대문자 P와 K에서는 획이 가늘게 빠지면서 다른 획과 만나지 않는 날렵한 모습도 볼 수 있다. 이렇게 화려한 갤리아드는 이탤릭체에서 같은 글자체가 맞나 싶을 정도로 다른 모습을 보여준다. 독창적인 소문자 g나 버드나무가 연상되는 대문자 Y 등 개별 글자의 모습뿐 아니라 소문자 a, b, c, d, e 등의 삼각형적인 속공간은 독특한 리듬과 강한 동세를 만들어낸다.

춤추는 듯한 글자, 이 모습이 매튜 카터가 원하는 모습이었나보다. '갤리아드'는 16세기에 전 유럽에 유행했던, 뛰어오르는 동작이 많은 춤의 이름이라 한다.

녹스와 19세기 버내큘러 글자체
Knox and 19th century Vernacular styles

벼락같은 얼굴을 한 Z,

타이포그래피의 역사에서 19세기는 글자가 눈에 띄기 위한 목적을 만족시키기 위해 가능한 모든 형태적 장치가 동원된, 다양한 형태의 양식이 나타난 시기이다. 이 때에는 산업혁명으로 대량 생산되는 물건의 판매를 위해 인쇄 광고물의 수요가 급증했고 도시뿐 아니라 지방 작은 마을의 인쇄소에서도 광고물을 찍기 위해서 새롭게 등장하는 주목성 강한 글자체들을 활자 주조소로부터 구입했다고 한다.[21] 산업혁명의 발상지가 영국이라서일까, 새로운 글자 형태는 주로 영국에서 등장했다. 더 이상 굵어질 수 없을 것 같은 팻 페이스$^{Fat faces}$ 글자체와 글자 획의 굵기와 같은 굵기의 둔탁하고 각진 세리프를 가진 슬랩 세리프$^{Slab serif}$ 글자체 등이 이집션 등의 이름으로 활자 견본집에 모습을 드러냈다. 모든 세리프 모양의 변주가 시작되고 글자 굵기의 변화, 비례의 변화, 주목을 끌 수 있는 표현방법 등이 새롭게 시도되면서 글자를 표현하는 모든 가능성의 팔레트가 완성된 시기라고 할 수 있다. 모던 디자인을 상징하는 세리프가 없는 산세리프 글자체 역시 이러한 다양한 형태적 모색 중 하나로 등장하였다.

로마자 타이포그래피를 배운다는 것은, 우선 수많은 글자체들과 마주하는 법을 배우는 것이다. 디지털 폰트가 10만 여종에 이르고 컴퓨터 시스템에 탑재된 글자체의 수도 상당한데, 어떤 글자체를 무슨 이유로 선택해야 할까? 560여 년 글자체의 역사와 시대에 따라 변화해 온 형태

21. Robin Dodd, *From Gutenberg to Open Type*, 김경선 옮김 (서울: 홍디자인, 2010), p127

ABCDEF
GHIJKLMN
OPQRS
TUVWXYZ
[$%&@]:;!?-
1234567890

녹스
조나단 호플러 / 1993

의 양식을 대략 훑어볼 수 있는 가장 쉬운 방법은 1954년에 등장하여 국제적 표준 분류법으로 인정받은 막시밀리엉 복스의 복스 글자체 분류법Vox Type Classification을 살펴보는 것이다. 복스의 분류법은 15세기에서 20세기에 이르기까지 등장한 주요 글자체들을 형태적 특징과 역사적 배경에 따라 분류한 최초의 체계적인 분류법으로, 현재까지도 로마자의 역사와 형태의 이해에 유용한 도구가 되어준다. 그러면서도 복스의 분류법은 본문용 로만 글자체의 변화를 보다 중요시하는 태도를 전파하기도 한다. 르네상스 초기의 글자체와 후기에 제작된 글자체 간의 미세한 형태 변화를 구분하면서 19세기에 등장한 새로운 형태로 슬랩 세리프 양식만을 언급한다. 어쩌면 복스의 분류법이 가진 영향력 때문에 덜 조명되었던 19세기의 타이포그래피에 대한 관심과 논의가 끌어내어 진 것은 영국의 타이포그래퍼 캐서린 딕슨Catherine Dixon과 미국의 활자 디자이너 조나단 호플러Jonathan Hoefler 등에 힘입어서이다.

캐서린 딕슨은 새로운 글자체 기술 체계Type Description System를 제안하면서 역사 속 글자체 양식을 복스의 분류법에서 보다 세밀한 패턴으로 분류했다. 일반적으로 알려진 이집션과 클라렌든Clarendon 등의 슬랩 세리프 양식 외에 딕슨이 19세기의 글자체 패턴으로 소개한 것은 다음과 같다.[22]

토스칸Tuscan

토스칸 양식은 이탈리아의 토스카나Tuscany 지방의 양식이라는 뜻을 가지고 있는데 형태적 기원은 4세기경 로마시대 때 돌에 새겨진 글자 모양으로 거슬러 올라간다. 토스칸 양식의 특징은 끝이 두 갈래 혹은 세 갈래로 갈라지고 구부러진 획이 주는 과장되고 장식적인 느낌이다. 1817년 영국의 빈센트 피긴스Vincent Figinns, 1766-1844에 의해 처음 활자로 만들어졌

22. Phil Baines, *Type & Typography*, Watson-Guptill, 2002, pp62-63

BRITISH STANDARDS CLASSIFICATION OF TYPEFACES (BS 2961: 1967)

No.	Name	Description	Examples
I	Humanist	Typefaces in which the cross stroke of the lower case e is oblique; the axis of the curves is inclined to the left; there is no great contrast between thin and thick strokes; the serifs are bracketed; the serifs of the ascenders in the lower case are oblique. NOTE. This was formerly known as 'Venetian', having been derived from the 15th century minuscule written with a varying stroke thickness by means of an obliquely-held broad pen.	Verona, Centaur, Kennerley
II	Garalde	Typefaces in which the axis of the curves is inclined to the left; there is generally a greater contrast in the relative thickness of the strokes than in Humanist designs; the serifs are bracketed; the bar of the lower case e is horizontal; the serifs of the ascenders in the lower case are oblique. NOTE. These are types in the Aldine and Garamond tradition and were formerly called 'Old Face' and 'Old Style'.	Bembo, Garamond, Caslon, Vendôme
III	Transitional	Typefaces in which the axis of the curves is vertical or inclined slightly to the left; the serifs are bracketed, and those of the ascenders in the lower case are oblique. NOTE. This typeface is influenced by the letterforms of the copperplate engraver. It may be regarded as a transition from Garalde to Didone, and incorporates some characteristics of each.	Fournier, Baskerville, Bell, Caledonia, Columbia
IV	Didone	Typefaces having an abrupt contrast between thin and thick strokes; the axis of the curves is vertical; the serifs of the ascenders of the lower case are horizontal; there are often no brackets for the serifs. NOTE. These are typefaces as developed by Didot and Bodoni. Formerly called 'Modern'.	Bodoni, Corvinus, Modern Extended
V	Slab-serif	Typefaces with heavy, square-ended serifs, with or without brackets.	Rockwell, Clarendon, Playbill

BRITISH STANDARDS CLASSIFICATION OF TYPEFACES (BS 2961: 1967)

No.	Name	Description	Examples
VI	Lineale	Typefaces without serifs. NOTE. Formerly called 'Sans-serif'.	
	a Grotesque	Lineale typefaces with 19th century origins. There is some contrast in thickness of strokes. They have squareness of curve, and curling close-set jaws. The R usually has a curled leg and the G is spurred. The ends of the curved strokes are usually horizontal.	SB Grot. No. 6, Cond. Sans No. 7, Monotype Headline Bold
	b Neo-grotesque	Lineale typefaces derived from the grotesque. They have less stroke contrast and are more regular in design. The jaws are more open than in the true grotesque and the g is often open-tailed. The ends of the curved strokes are usually oblique.	Edel/Wotan, Univers, Helvetica
	c Geometric	Lineale typefaces constructed on simple geometric shapes, circle or rectangle. Usually monoline, and often with single-storey a.	Futura, Erbar, Eurostyle
	d Humanist	Lineale typefaces based on the proportions of inscriptional Roman capitals and Humanist or Garalde lower-case, rather than on early grotesques. They have some stroke contrast, with two-storey a and g.	Optima, Gill Sans, Pascal
VII	Glyphic	Typefaces which are chiselled rather than calligraphic in form.	Latin, Albertus, Augustea
VIII	Script	Typefaces that imitate cursive writing.	Palace Script, Legend, Mistral
IX	Graphic	Typefaces whose characters suggest that they have been drawn rather than written.	Libra, Cartoon, Old English (Monotype)

영국 표준 글자체 분류법 BS 2961
막시밀리언 복스의 글자체 분류(1954)는 국제 타이포그래피
연합(ATypl)에서 1962년, 영국에서는 1967년에 글자체 분류의
표준으로 인정받았다.

고 그 후로 획의 중간 부분이 불룩해지는 과장된 형태로도 변주되었다. 토스칸 양식의 글자체는 빅토리아 시대에 매우 인기가 있었으며 포스터나 간판 등에 많이 활용되었다.

이탈리안 앤티크^{Italian Antique}

일반적으로 글자디자인에서 획의 굵기에 차이가 있다면 가로획이 가늘고 세로획이 굵은 것이 상식인데 이 양식에서는 반대의 경우가 된다. 가로획이 굵고 강조되는 이 글자 양식의 대표적 글자체는 1950년대에 재조명되어 디자인 된 플레이빌^{Playbill}이다.

그래시안^{Grecian}

'그리스^{Greece}식^式의'라는 이름을 가진 이 양식의 특징은 글자의 모서리가 대각선으로 삭제된 형태에 있다. 그래시안 양식은 1840년경 등장한 장식용 글자 형태로 이집션 양식의 글자가 매우 굵고 무겁게 전개된 것이다. 그래시안 양식 글자체는 서구 운동선수들의 등에 쓰인 글씨 등에서 발견할 수 있다.

라틴^{Latin}

라틴은 삼각형 세리프를 가진 굵은 제목용 글자체 양식이다. 1840년대 이후로 영국 활자 견본집에 등장하였다.

FIVE-LINE PICA CONDENSED. NO. 2.

GERMAN

FIVE-LINE PICA ORNAMENTED.

FIVE-LINE PICA ITALIAN.

BOAT

FIVE-LINE PICA BLACK.

Republic

FIVE-LINE PICA BLACK OPEN.

Republic

FIVE-LINE PICA BLACK OPEN, NO 2.

Republic

GEORGE BRUCE & CO. NEW-YORK.

TWELVE-LINE PICA GRECIAN.

CHAIR

TEN-LINE PICA GRECIAN.

MARCH

SEVEN-LINE PICA GRECIAN.

PRESIDENT

FIVE-LINE PICA GRECIAN.

ORNAMENTED

FOUR-LINE PICA GRECIAN.

AMERICAN TYPES

GEORGE BRUCE & CO. NEW-YORK.

조지 브루스 컴퍼니 활자견본
그래시안, 슬랩세리프, 투스칸, 이탈리안 등 19세기에
등장한 다양한 제목용 글자체 양식을 볼 수 있다.
뉴욕 / 1848

FOUR-LINE PICA ORNAMENTED, NO. 3.

CALHOUN

DOUBLE-PARAGON ANTIQUE.

ENGLISH
americans

TWO-LINE PARAGON ORNAMENTED.

BEAUTIFUL 18

TWO-LINE PARAGON ORNAMENTED, NO. 2.

JOHN Q. ADAMS

TWO-LINE GREAT-PRIMER GOTHIC.

MARCHES

TWO-LINE GREAT-PRIMER ORNAMENTED, NO. 1.

TWO-LINE GREAT-PRIMER ORNAMENTED, NO. 2.

ASTOR HOUSE.

GEORGE BRUCE & CO. NEW YORK.

19세기에 등장하여 역사 속에 자리잡은 이러한 양식 외에도 글자를 돋보이게 하기 위한 여러 가지 장식 기법들이 활용되었는데 인라인inline, 외곽선outline, 그림자shadow, 카메오cameo, 검정 면 위에 표현되는 흰 글자, 면 처리shaded, 글자 얼굴에 패턴을 입히는 것, 스텐실stencil, 글자를 스텐실용 형태로 변형하는 것, 장식글자decorated, 글자 얼굴에 장식이나 그림요소를 넣는 것 등이 그것이다.[23]

조나단 호플러는 19세기에 등장한 글자체들을 현대에 되살리는 프로테우스 프로젝트Proteus project를 통해 네 개의 글자체가 하나의 커다란 패밀리를 이루는 디자인을 선보였다. 호플러가 디자인한 글자체는 이집션 양식의 지구라트Ziggurat, 19세기 산세리프인 레비아탄Leviathan, 라틴 양식의 사라센Saracen, 그래시안 양식의 아크로폴리스Acropolis이고, 이 네 개의 글자체가 같은 글자의 폭과 구조를 가지고 있어서 서로 교환하여 활용할 수도 있는 새로운 개념의 패밀리를 제안하였다. 프로테우스는 그리스 신화에 등장하는 자유자재로 변신할 수 있는 바다의 신이다.

네루다는 로마자 알파벳의 모양들을 하나하나 조명하는 부분에서 알파벳의 마지막 글자를 '벼락같은 얼굴'에 비유하였다. 지그재그로 뻗은 선이 번개를 연상시키기도 하지만 마지막 글자에 충격적인 이미지를 주고 싶었던 것 같다. 그림자와 입체효과 등 글자에 화장을 한껏 한 19세기의 글자형태를 찾아보니 '벼락같은 Z의 얼굴'에 사용한 글자체는 조나단 호플러가 디자인 한 녹스Knox였다. 녹스는 프로테우스 프로젝트의 연장선이라 볼 수 있는데 그래시안 양식의 글자체 아크로폴리스에 19세기 입체글자의 효과를 적용한 것이다.

19세기는 그 이전까지 한 시대에 하나의 글자체 양식이 독식하던 유럽의 글자체 문화에 종말을 고한, 타이포그래피 역사의 진보적 시기였다. 여러 기법으로 무장한 메시지들이 서로를 봐달라며 아우성치는 사

23. Phil Baines, *Type & Typography*, Watson-Guptill, 2002, p52

이 전체의 조화와 명료한 메시지의 전달력이 부족했던 19세기 타이포그래
피는 모더니즘 타이포그래피가 청산하고 싶었던 모습이었다. 그로부터 또
100여 년이 지난 지금, 19세기 타이포그래피는 현대의 타이포그래피가 참
고할 수 있는 표현의 보고가 되어 준다.

Ziggurat
Saracen
Leviathan
Acropolis

프로테우스 프로젝트
미국의 디자이너 조나단 호플러의 19세기 목활자를
현대에 되살리는 프로젝트
/ 1991

오리올 Auriol

오렌지 같이 가까운 P.

현대인들은 빡빡한 일상 속에서 일탈을 꿈꾼다. 도시에서
의 쳇바퀴 같은 삶 속에서 전원주택에서의 삶이니 귀농이니 하는 단어들
은 그 생각만으로도 잠시 달콤한 휴식을 맛보게 한다. 도시를 떠나지 못하
는 대부분의 사람들은 사무실 옥상이나 아파트 발코니의 작은 텃밭 정도에
서 녹색 자연을 가까이 하는 것으로 타협을 하고 만다. 자연으로의 회귀, 지
속 가능한 자연 환경 등에 대한 관심이 그 어느 때보다 높은 요즈음, 자연
스레 관심을 가지게 되는 역사 속 장식 미술 운동이 있다. 바로 '아르누보
Art Nouveau'이다.

아르누보는 식물의 형태를 모티프로 하여 전개된 국제적 장
식 미술 운동으로, 19세기 전·후반의 20여 년 동안 유럽과 미국의 거의 모
든 디자인 분야에 영향을 미쳤다. 아르누보는 꽃과 식물의 줄기, 덩굴 등의
야생의 형태에서 핵심적 특징을 뽑아내어 조형적 질서와 아름다움을 가진
형태로 재창조하는 독창적 형태 양식이었으며 유기적인 곡선과 화려하고
풍부한 형태감이 특징이었다. 아르누보 양식은 표면의 장식적 역할을 넘어
서서 입체물의 구조 자체와 결합하여 조명이나 가구 같은 인테리어와 건축
디자인 등에서 독창적인 형태의 창조를 가능하게 했다.

아르누보 그래픽은 영국의 윌리엄 모리스를 중심으로 일어
난 예술 공예 운동Arts and Crafts Movement의 꽃과 식물, 새 등을 주제로 한 완성도

높은 문양의 디자인에서 영향을 받았고 당시 유럽에 소개된 일본의 목판화에서 볼 수 있는 장식적이고 평면적인 화면의 영향을 받았다. '새로운 미술'이라는 뜻의 아르누보는 당시 파리에서 동양미술품을 취급했던 미술상, 사무엘 빙Samuel Bing이 운영하던 갤러리의 이름을 딴 것이기도 했다. 아르누보 그래픽의 전형적 모습은 체코 출신의 작가 알폰스 무하Alphonse Mucha, 1860-1939의 포스터 디자인에서 찾을 수 있다. 이상적으로 보이는 여성의 감각적인 표현이 시선을 집중시키며 화려한 꽃 문양이 화면의 외곽을 장식하는 무하의 포스터는 동시대 상업 포스터의 표준적 형태가 되었다.

ABCDEF
GHIJKLMN
OPQRS
TUVWXYZ
abcdefghijklmno
pqrstuvwxyz
($%&@):;!?-
1234567890

ABCDEF
GHIJKLMN
OPQRS
TUVWXYZ
abcdefghijklmno
pqrstuvwxyz
($%&@):;!?-
1234567890

오리올과 오리올 이탤릭
조르주 오리올 / 1901
매튜 카터 / 1979

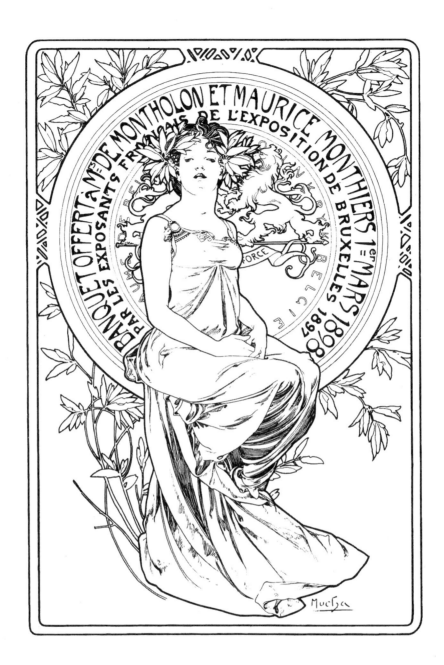

알폰스 무하의 연회 초청장 디자인
/ 1898

무하와 동시대에 살았던 프랑스의 조르주 오리올^{George Auriol,} 1863-1939은 20세의 젊은 나이에 당시 유명한 그래픽 아티스트 유진 그라세 Eugène Grasset를 소개받으면서 타이포그래피와 북디자인이라는 영역에 눈을 뜨게 되었다. 오리올은 파리에서 사교생활의 중심지였던 나이트 클럽 '검은 고양이La Chat Noir'에 출입하며 작곡가 에릭 사티, 화가 툴르즈 로트렉 등과 교류하는 예술가였으며 당시 화가들이 그랬듯 자신의 아지트와 같은 클럽이나 극장을 위한 포스터 디자인을 하기도 했다. 왠지 글자 모양에서 둥근 꽃봉오리가 연상되기도 하고 글자의 획에선 식물의 줄기가 연상되기도 하는 장식적 글자체 '오리올'은 조르주 오리올이 드베르니 에 페뇨 활자 주조소를 위해 1901년에 디자인한 아르누보 양식의 글자체이다. 조르주 오리올은 서체를 디자인한 것 외에도 도장이나 모노그램, 출판 디자인을 위한 아르누보적인 장식문양의 디자인들을 모아서 책으로 내기도 했다. 글자체 오리올은 자연회귀의 바람이 불었던 1960, 70년대의 그래픽에 다시 등장하면서 주목을 받았고, 1979년에 미국의 폰트 디자이너 매튜 카터가 볼드와 블랙 글자체를 더하여 패밀리를 확장하여 쓰기에 더욱 좋은 글자체가 되었다.

ABCDEFGHIJKLMN OPQRSTUVWXYZ Arnold Boecklin

아놀드 보클린(Anold Boecklin)
아놀드 보클린체는 또 다른 아르누보 양식의 글자체로
1904년 독일의 슈리프트 활자주조소(Schriftgiesseri
Otto Weisert)에서 만들었다.

오리올의 장식 모음집

네루다가 로마자 알파벳의 모양 하나하나를 조명하면서 그 인상을 비유하는데 왜 P를 오렌지에 비유했는지는 알 수 없다. 대문자 P는 간단하면서도 모든 것을 갖추고 있는 형태이다. 대문자로서의 위엄을 세워주는 수직적인 기둥과 아름다움을 보여줄 수 있는 곡선의 볼bowl로 이루어져 있다. 이러한 대문자 P의 자극적이지 않고 압도하지도 않는 편안한 모습을, 주변에서 쉽게 찾아볼 수 있지만 생기의 상징인 고마운 과일에 비유한 것은 아니었을까. 더구나 오리올은 꽃과 과일이 연상되는 향긋한 글자체가 아닌가.

아르누보 스타일의 장식 활자를 소개하는 견본집
라 퐁드리 티포그라피크(La Fonderie Typograpique)
/ 1908

노이트라페이스 Neutraface

사랑,
나는 당신의 머리카락의
글자들을 사랑한다.
당신 얼굴의 U를,
당신 몸매의 S를.

노이트라페이스는 언뜻 보기에 서체 '푸투라Futura'와 닮아 보인다. 특히 군더더기 없는 기하학적인 형태의 깔끔함이 그러하다. 그런데 뭔가 정감이 있다. 푸투라가 원리원칙에 충실했다면, 노이트라페이스는 이보다 더 멋을 부린 느낌이 든다. 노이트라페이스의 장식적 인상은 가장

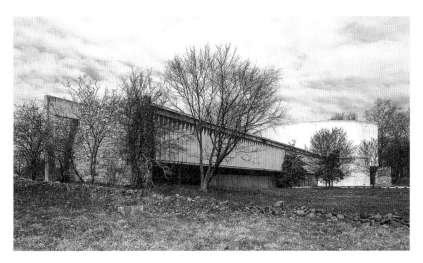

게티스버그 싸이클로라마(Gettysburg Cyclorama)
리하르트 노이트라의 대표적인 건축물 가운데 하나.
미국 필라델피아

ABCDEFGHI
JKLMNOPQR
STUVWXYZ
0123456789
abcdefghijklmn
opqrstuvwxyz-

Neutra Text Light

ABCDEFGHI
JKLMNOPQR
STUVWXYZ
0123456789
abcdefghijklmn
opqrstuvwxyz-

Futura Light

ABCDEFGHI
JKLMNOPQR
STUVWXYZ
0123456789
abcdefghijklmn
opqrstuvwxyz-

Avenir 35 Light

ABCDEFGHI
JKLMNOPQR
STUVWXYZ
0123456789
abcdefghijklmn
opqrstuvwxyz-

ITC Kabel Book

노이트라페이스와 기하학적 산세리프
글자체 비교

Neutra Display
Proportion Play

먼저 대문자 A, E, F, H 등에서 찾아볼 수 있는 가분수적인 비례에서 온다. 대체로 글자의 높이를 안정감 있게 반으로 분할하는 크로스 바$^{cross\ bar}$가 노이트라페이스에서는 낮게 위치하고 있어 비대칭의 흥미로운 공간 분할을 보여주며, 이로 인해 드러나는 대문자 A나 R의 시원한 속공간이 형태적 풍요로움을 더해준다.

　　　　비례를 활용한 장식적 효과는 소문자로도 이어진다. 대문자에 비해 소문자 높이$^{x-height}$는 상대적으로 매우 작아 이로 인해 상하로 시원하게 뻗은 어센더ascender와 디센더descender를 자랑하는 것이다.

　　　　노이트라페이스의 형태적 영감은 모던 건축가 리하르트 노이트라$^{Richard\ Neutra,\ 1892-1970}$로 거슬러 올라간다. 오스트리아 태생의 노이트라는 '장식은 죄악'이라는 말로 모던 디자인의 가치와 형태를 규명했던 건축가 아돌프 로스$^{Adolf\ Loos}$로부터 건축을 배웠다. 이후 미국으로 이민하여 로스앤젤레스 지역에 정착하면서 미국 서부에 기하학적 철골구조와 주변 풍경과 하나가 되는 개방성을 특징으로 하는 모던 건축을 선보였다. 노이트라는 매우 꼼꼼한 성격이어서 상업용 건축을 지으면 그 건축에 적용할 사인용 글자를 직접 고르고 명시하였다고 한다.

리하르트 노이트라의 건축 드로잉
노이트라는 모던 건축과 조화를 이루는 기하학적
글자 형태를 그려넣었다.

미국의 디지털 폰트 회사 '하우스 인더스트리스 House Industries'
는 노이트라의 상업용 건물의 간판에 사용되었던 글자를 디지털 폰트로 만
드는 아이디어를 실행에 옮겼다. 아버지의 건축 사무소를 이어받아 운영하
는 노이트라의 아들로부터 자문을 받아가며 폰트를 만든 디자이너는 당시
25살의 젊은 크리스찬 슈바르츠 Christian Schwartz, 1977- 였다. 슈바르츠는 제한된
자료에 의지하여 알파벳 세트를 완성하였고 존재하지 않던 소문자까지 만
들었다. 기하학적인 형태가 특징인 노이트라페이스가 풍기는 따뜻하고 인
간적인 감성은 바로 이 소문자 형태로부터 나온다. 슈바르츠는 보통 기하
학적인 산세리프 서체의 소문자가 택하는 간결한 형태의 a와 g대신, 세리
프 서체의 소문자에서 볼 수 있는 고전적인 a와 g의 형태를 노이트라페이
스에 부여했다.

네루다가 사랑하는 사람의 모습에 비유한 글자 U에서 살갗
이 하얗고 고운 선을 가진 얼굴이 연상되었고 순수한 선으로 이루어진 기하
학적 노이트라페이스의 U가 떠올랐다. 건물의 사인을 위한 글자였던 사연
이 중첩되었는지 가장 가는 굵기의 글자를 입체적으로 표현하기로 하며 조
용하면서도 가볍지 않은 시각적 존재감을 가지도록 했다.

코샹 Cochin

글자들!
내가 가는 길을 따라 내리는 정확한 비처럼
끊임없이 내려온다.
모든 살고 죽는 것의 글자들,
빛의, 달 너머의, 침묵의, 물의 글자들,

코샹은 활자 주조가인 조르주 페뇨^{George Peignot, 1872-1915}가 활자로 재현한 글자체이다. 그는 18세기 프랑스의 작가이자 예술가이며 예술 평론가이기도 했던 샤를 니콜라 코샹^{Charles Nicolas Cochin, 1715-1790}의 동판화에 새겨진 글자들로부터 영감을 얻었다. 니콜라 코샹은 루이 15세의 궁정화가로 임명되어 당시 절정에 달하던 부르봉 왕가의 궁전에서 벌어진 화려한 행사들을 수많은 섬세한 동판화로 기록하였다. 그가 남긴 작품은 동판화를 비롯하여 초상화, 일러스트레이션 등 1500여 점에 이른다. 1928년 미국의 활자 시장에 소개된 프랑스 글자체 견본집을 보면, 코샹 패밀리와 푸르니에 글자체들을 다루면서 화려하고 장식적인 면을 부각시키고 있다.

조르주 페뇨는 아버지로부터 물려받은 활자 주조소를 운영하다가 1차 대전 때 전장에서 사망했으나 그의 아들 샤를 페뇨^{Charles Peignot, 1897-1983}는 드베르니 에 페뇨 활자 주조소를 통해 프랑스를 넘어서 세계 타이포그래피의 발전에 기여하였다. 페뇨는 삼대에 걸쳐 이름을 남긴 활자 가

문이다. 현재의 디지털 폰트 코샹은 1977년도에 영국의 디자이너 매튜 카터가 드베르니 에 페뇨의 활자체 코샹을 개작하고 볼드와 이탤릭 서체를 갖춘 패밀리로 키운 글자체에 기반한다. 칼이 스친 선까지 섬세하게 표현할 수 있는 동판 인쇄의 특성으로 인해 동판 인쇄물의 글자를 재현하는 글자체들은 예리한 획 마무리와 세리프가 특징이다. 코샹은 소문자 높이가 낮아서 상대적으로 더욱 길쭉하게 느껴지는 어센더와 디센더의 리듬, 풍부한 디테일을 가지면서 대체로 정방형에 꽉 찬 비례를 가지는 대문자가 특별하다.

글자들을 끊임없이 내려오는 비에 비유한 시구를 형상화하기 위해 가로선과 세로선이 교차하는 스케치를 했고 여기에 고른 공간적 리듬으로 구성할 수 있는 글자체를 찾았다. 코샹을 선택한 이유는 바로 이러한 풍부하고 권위 있는 형태이면서 안정적인 장방형의 비율을 유지하는 대문자의 특성 때문이었다. 18세기 프랑스 궁정화가의 동판화에 새겨진 글자가 세대에 세대를 거치고 디지털 타입이 되어 자유로운 글자 그림의 도구가 되다니, 이 또한 '끊임없이 내려오는 글자'의 한 단면이 아닐까.

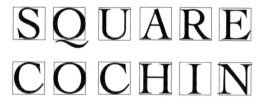

코샹의 대문자
대문자의 비례가 정방형에 가까워 안정감과
권위 있는 인상을 준다.

ABCDEF
GHIJKLMN
OPQRS
TUVWXYZ
abcdefghijklmno
pqrstuvwxyz
($%&@):;!?-
1234567890

Cochin Regular

ABCDEF
GHIJKLMN
OPQRS
TUVWXYZ
abcdefghijklmno
pqrstuvwxyz
($%e3@):;!?-
1234567890

Cochin Italic

코샹 패밀리
조르주 페뇨 / 1912
매튜 카터 / 1977

French Types

The source of these unique type designs, both in roman and in italic, was found in a form of lettering employed by noted French copperplate engravers in the descriptions or legends of their pictures and in the frames of their portraits during the period from the middle of the seventeenth to the wane of the eighteenth century

Never, in our opinion, have the methods of engraving surpassed in charm the work of the extensive galaxy of French copperplate engravers of the seventeenth and eighteenth centuries, and the same praise is merited by their beautiful lettering, which added so much to the attractiveness of their engravings. The type designs here submitted for the consideration of American printers are not reproductions of the lettering of any one of the engravers of the period of origin, but rather an interpretation of the main elements of the styles of capital lettering used by a certain group of those skilled wielders of the burin, to which an eminent French typefounder has added lower-case characters in harmony with the capitals. Much study and ingenious adaptation to contemporary uses have imparted to the Nicolas Cochin roman a piquancy

[5]

C. N. COCHIN

Designer Engraver Painter

Born 1715 Died 1790

The name Cochin was given to the several type series shown in this booklet not for the reason that the design was derived directly from the lettering of Charles Nicolas Cochin, but because he was one of the more eminent and highly honored members of his profession in the period of origin

니콜라 코상 활자체 견본
미국 시장에 아름다운 프랑스의 글자체와 장식활자를 소개하였다.
아메리칸 타입 파운더스(American Type founders)
/ 1928

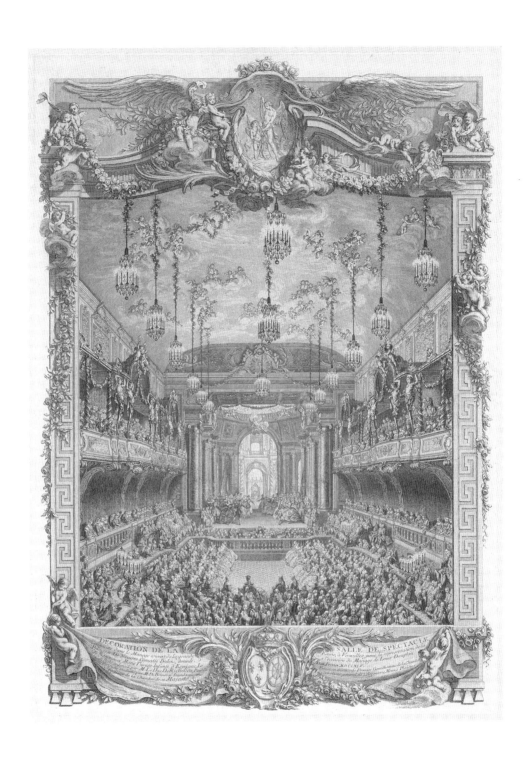

샤를 니콜라 코샹의 동판화
나바르 공주의 공연을 위한 베르사이유 궁전 연회장의 장식
/ 1745년경

스칼라 산스 Scala Sans

타이포그래피 송시의 작업은 네루다 시의 각 대목에 어울리는 글자체가 배우로 등장하여 표현하는 형식이다. 가끔은 주연급의 글자체를 돋보이게 해 줄 수 있는 유능한 조연으로서, 또 전체의 내레이션을 맡아줄 글자체로서 선정한 것은 스칼라 산스였다. 스칼라 산스와의 만남은 독일의 예술 서적 출판사 타셴Taschen의 출판물에 쓰여진 것에 주목하면서였다. 산세리프 디자인이 본문의 여러 기능을 이렇게 잘 표현해내고 고전적이면서도 현대적일 수 있다니, 스칼라 산스는 신선한 충격이었다.

스칼라의 디자이너인 마틴 마요르Martin Majoor, 1960-는 프레드 스메이어스Fred Smeijers, 1961-와 함께 현 네덜란드의 글자 디자인계를 대표하는 인물이다. 두 사람은 아른헴 예술 아카데미에서 공부했으며 고전적 글자체의 현대적 변모의 가능성에 대해 재학 시절부터 특별한 관심을 가지고 있었다. 마요르가 졸업 작품으로 디자인 한 글자체는 폭이 좁은 고전적 슬랩 세리프 글자체로 그가 흠모했던 18세기 프랑스의 활자 디자이너 피에르 시몬 푸르니에Pierre-Simon Fournier, 1712-1768로부터 영향을 받은 것이었다.[24] 마요르는 유트레히트에 있는 브란덴부르크 음악극장의 디자인 부서에서 일하는 동안 맥킨토시 컴퓨터의 초기 모델을 사용하고 있었는데, 시스템에 탑재된 16개의 폰트 가운데 전문적인 타이포그래피 디자인에 필요한 스몰 캐피탈과 올드 스타일의 숫자를 갖춘 것이 하나도 없었다. 부서의 요구에 부응하기 위해 디자인한 그의 글자가 바로 밀라노에서 유서 깊은 극장의 이름을 딴 스칼라 글자체이다.

24. Jan Middendorp,
 Dutch Type, 010
 Uitgeverij, 2004, p248

ABCDEFGHI
JKLMNOPQR
STUVWXYZ
0123456789
abcdefghijklmn
opqrstuvwxyz-

Scala Roman

ABCDEFGHI
JKLMNOPQR
STUVWXYZ
0123456789
abcdefghijklmn
opqrstuvwxyz-

Scala Sans Roman

ABCDEFGHI
JKLMNOPQR
STUVWXYZ
0123456789
abcdefghijklmn
opqrstuvwxyz-

Scala Italic

ABCDEFGHI
JKLMNOPQR
STUVWXYZ
0123456789
abcdefghijklmn
opqrstuvwxyz-

Scala Sans Italic

FF 스칼라 패밀리
마틴 마요르 / 1990-2004

스칼라는 휴머니스트 세리프 글자체인 벰보와 그보다 후에 등장한 피에르 시몬 프루니에[Pierre Simon Fournier]의 대비가 강한 글자 특성 등에 기반하면서 굵기의 대비가 현저히 줄어들고 세리프가 슬랩과 같이 직선적이고 현대적인 느낌의 세리프 글자체이다. 스칼라의 일정한 굵기와 직선적 세리프는 글자가 당시의 저해상도 레이저 프린터나 팩스를 통해서 재현될 때 뚜렷한 인상을 유지하기 위한 실용적인 고안이었다. 그런데 스칼라가 전천후 글자 패밀리로서 유명해진 이유는 나머지 반쪽, 산세리프 디자인이 더해지면서 갖추게 된 형태 및 기능적 완성도에 기인한다. 마요르는 '나의 타입 디자인 철학'이라는 글에서 북디자이너로서 늘 세리프와 산세리프를 함께 쓰는 것이 골칫거리였고 따라서 서로 형태를 공유하는 한 세트 글자체 디자인의 필요성을 느꼈다고 밝혔다. 최초의 의미 있는 산세리프 글자체는 1898년에 등장한 악치덴즈 그로테스크[Akzidenz Grotesk]이고 이 형태는 19세기에 범용되던 디도나 발바움 글자체로부터 연유했을 것이라고 했다.[25] 그는 이어서 이러한 세트 디자인의 개념이 그에게 영향을 미쳤던 네덜란드의 또 다른 디자이너, 얀 반 크림펜[Jan van Krimpen, 1892-1958]이 그의 글자체 '로물루스[Romulus]'의 세리프와 산세리프 디자인에서 처음으로 시도했던 것으로 소개하였다. 스칼라 산스의 새로움은 비단 스칼라 세리프의 파트너로서, 의도적으로 디자인되었다는 점에만 있는 것이 아니다. 마요르는 산세리프 글자체의 이탤릭 폰트가 단순히 누운 형태에 머무르는 디자인을 답습하고 있음을 지적하였다. 프루티거[Frutiger]나 신택스[Syntax] 같이 우수한 형태인 산세리프 디자인의 이탤릭 글자체가 단순히 기울어진 형태인 것이 아쉽고 에릭 길[Arthur Erik Rowton Gill]의 길 산스 이탤릭[Gill Sans Italic]이 특별한 이유가 바로 이탤릭 디자인에서 손 글씨적인 형태가 살아나고 정체와 뚜렷한 대비를 이루기 때문이라 하였다. 스칼라 산스의 이탤릭 디자인은 손 글씨적

25. Martin Majoor, My type design philosophy, www.typotheque.com/articles/my_type_design_philosophy, 2004

abçdefghijklmnopqrstuvwxyz

æœßff ffi ffl fb fh fk ½ ~ ~ ^ / \ ..

ABÇDEFGHIJJKLMNOPQRSTU

VWXYZÆŒ M 1234567890

ƒØø£ŁI$£& --§‡†])?!:;*

ROMULUS
ROMEIN
CURSIEF
HALFVET ROMEIN
OPEN KAPITALEN
&
Cancelleresca Bastarda

LETTERGIETERIJ
JOH. ENSCHEDÉ EN ZONEN
HAARLEM·HOLLAND

얀 반 크림펜의 글자체 로물러스
최초의 세리프와 산세리프 패밀리 디자인이지만
그 당시에는 활자로 만들어지지 않았다.

특성이 드러나는 참신한 형태로 정체와 뚜렷이 구별되면서 생동감 있는 본문의 표정을 보장한다.

본인 스스로를 '신 고전주의자New Traditionalist'라고 부르는 마틴 마요르는 그가 사랑하는 고전적 글자체의 전통을 현대적 사용과 취향에 부응하는 팔방미인 글자체 패밀리로 탄생시켰다. 특히 스칼라 산스는 확실히 우리 시대의 글자체이며 그 간결한 형태와 모양에 전통이 숨쉬고 있다.

Frutiger
abcdefghijklmnopqrstuvwxyz
abcdefghijklmnopqrstuvwxyz

Syntax
abcdefghijklmnopqrstuvwxyz
abcdefghijklmnopqrstuvwxyz

Gill Sans
abcdefghijklmnopqrstuvwxyz
abcdefghijklmnopqrstuvwxyz

대표적 산세리프 글자체들의 이탤릭 디자인 비교
프루티거와 신택스 이탤릭이 오블리크 서체인데 반해
길 산스 이탤릭의 글자들은 손글씨를 반영하여 모양이
달라지는 글자가 있다.

시각물을 만들어 내는 작업과 이에 대해 글을 쓰는 것 사이에는 채워지기 어려운 간극이 있다. 시는 시로서, 시각화 작업은 시각물로서 각각의 언어가 말하는 것을 듣는 것일 게다. 이번 작업을 정리하며 '조우', 즉 살아가면서 우연히 새롭게 만나게 된 것들, 그것들이 의식 속에 사라지지 않고 잠재하는 생명력에 대해 느낄 수 있었다. 시와의 만남, 영화와의 만남이 그랬고 작업 과정에 떠올랐던 어느 여행과 책과 그림과의 수많은 만남들이 그랬다. 작업을 하면서 또 다른 조우들도 있었다. 새롭게 써 본 글자체의 인상이 있었고 새롭게 알게 된 역사적 사실, 인물, 이해하게 된 원리들도 있었다. 새로운 만남들은 끊임없이 우리의 삶 속에 있을 것이고 우리에게는 이를 알아차리는 깨어있는 마음이 필요할 것이다. 보고, 듣고, 읽고, 경험하며 갖게 되는 많은 조우들이 끊임없는 창조의 힘이 되는 것은 물론이고 우리네 삶을 더욱 풍요롭게 할 것임이 틀림없다.

색인

인물 목록

서체 목록

도판 목록

P62 — Cees W. de Jong & Alston Purvis, *Type: A History of Typefaces and Graphic Styles Volume 2*, Taschen, 2013, p51

P65 — Hauslische Leben Schattenbilder von Rudolf Koch, Insel Bucherei Nr.124, Leipzig, 1934, p9

p69 — Jan Tholenaar & Cees De Jong, *Type: A History of Typefaces and Graphic Styles Volume 1*, Taschen, 2013, p123

p70 — Alston W. Purvis & Cees De Jong, *Type: A History of Typefaces and Graphic Styles Volume 2*, Taschen, 2013, p12

p71 — Alston W. Purvis & Cees De Jong, *Type: A History of Typefaces and Graphic Styles Volume 2*, Taschen, 2013, p13

p80 — Jan Tholenaar & Cees De Jong, *Type: A History of Typefaces and Graphic Styles Volume 1*, Taschen, 2013, p83

p82 — Jan Middendorp, *Dutch Type*, 010 Uitgeverij, 2004, p22

p84 — Jan Middendorp, *Dutch Type*, 010 Uitgeverij, 2004, p25

p85 — www.theoriedesigngraphique.org, classifications Thibaudeau

p87 — Donald M. Anderson, *Calligraphy: The Art of Written Forms*, Dover Publications, 1992

p94 — Phil Baines & Andrew Haslam, *Type & Typography*, Watson-Guptill, 2005, p47

p96 — Jan Tholenaar & Cees De Jong, *Type: A History of Typefaces and Graphic Styles Volume 1*, Taschen, 2013, p138

p97 — Jan Tholenaar & Cees De Jong, *Type: A History of Typefaces and Graphic Styles Volume 1*, Taschen, 2013, p140

p99 — Jan Middendorp, *Shaping Text*, BIS Publishers, 2012, p89

p102 — Petr Wittlich, *Art Nouveau Drawings*, Alpine Fine Arts Collection, 1991, p21

p104 — http://commons.wikimedia.org File: Gettysburg Cyclorama Neutra PA1.jpg

p112 — Alston W. Purvis & Cees De Jong, *Type: A History of Typefaces and Graphic Styles Volume 2*, Taschen, 2013, p306

p113 — http://commons.wikimedia.org File: Charles Nicolas Cochin II, Decoration de la salle de spectacle construite a Versailles pour la representation de la Princesse de Navarre, ca. 1745.jpg

p117 — Jan Middendorp, *Dutch Type*, 010 Uitgeverij, 2004, p59

참고 문헌

Jan Tschichold, *The Form of the Book*, Hartley & Marks, 1991

Philip B. Meggs, *Type: A History of Graphic Design*, Wiley, 1998

Jan Middendorp, *Dutch Type*, 010 Uitgeverij, 2004

Donald M. Anderson, *Calligraphy: The Art of Written Forms*, Dover Publications, 1992

Jan Tschichold, *Treasury of Alphabets and Lettering*, W. W. Norton & Company, 1995

Hans Peter Willberg et al., *Blackletter: Type and National Identity*, Princeton Architectural Press, 1998

Judith Schalansky, *Fraktur Mon Amour*, Princeton Architectural Press, 2008

Phil Baines & Andrew Haslam, *Type & Typography*, Watson Guptill 2005

Ruari McLean, *Typographers on Type*, W. W. Norton & Company, 1995

Robin Dodd, 김경선 역, 타이포그래피의 탄생, 홍디자인, 2013

Peter Bilak, Dutch Type Design, www.typotheque.com/articles/dutch_type_design

Martin Majoor, My type design philosophy, www.typotheque.com/articles/my_type_design_philosophy

Jan Middendorp, *Shaping Text*, BIS Publishers, 2012

Cees de Jong & Alston W. Purvis & Jan Tholenaar, *Type: A History of Typefaces and Graphic Styles*(Volume 1 and 2), Taschen, 2013

Petr Wittlich, *Art Nouveau Drawings*, Alpine Fine Arts Collection Ltd, 1991

감사의
글

이 책이 나오기까지 도움을 준 분들이 떠오른다. 늘 끌어주시고 기회를 주시는 제 3대 타이포그래피
학회 회장, 김지현 선배님, '타이포그래피 송시' 작업을 소량 출판하자며 용기를 북돋워준 친구,
닻 프레스 주상연 대표, 제자이자 같은 분야를 걷는 동료로서 좋은 책과 잡지 등으로 늘 공부의
자극을 주는 박경식, 2012년 지콜론에 몇 차례 게재했던 글자체에 대한 이야기를 재미있게
읽어주시고 부족한 출판의 아이디어를 기꺼이 실현시켜 주신 지콜론의 이찬희 편집장님께 감사의
마음을 전하고 싶다.

초판 1쇄 인쇄 — 2014년 12월 26일 출판등록 — 2011년 1월 6일 제406-2011-000003호
초판 1쇄 발행 — 2014년 12월 30일 주소 — 경기도 파주시 문발로 242
지은이 — 김현미 전화 — 031-955-4955
펴낸이 — 이준경 팩스 — 031-955-4959
편집이사 — 홍유표 홈페이지 — www.gcolon.co.kr
편집장 — 이찬희 트위터 — @g_colon
편집 — 이영일 페이스북 — /gcolonbook
디자인 — 강혜정 ISBN — 978-89-98656-35-5 03600
마케팅 — 이준경 값 — 15,000원
펴낸곳 — 지콜론북

이 도서의 국립중앙도서관 출판예정도서목록(CIP)은 서지정보유통지원시스템
홈페이지(http://seoji.nl.go.kr)와 국가자료공동목록시스템(http://www.nl.go.kr/kolisnet)에서
이용하실 수 있습니다.(CIP제어번호: CIP2014037931)

지콜론북 은 예술과 문화, 일상의 소통을 꿈꾸는 (주)영진미디어의 문화예술서 브랜드입니다.